邱香凝——譯

御木茂則

M I K I S H I G E N O R I

映画の
タネとシカケ

一出手 就是
名場面

從《樂來越愛你》
到《寄生上流》

11 大類型片背後的
影像拍攝密技 & 布局手法

100 原點

電影的祕密與機關

在寫這本《一出手就是名場面》時，我心裡想的讀者，是那些希望從事電影製作工作的人、已經在從事電影製作工作的人，以及喜歡電影的人。電影製作的技術對一部電影有什麼貢獻？為什麼一部電影會如此令人深深著迷？如果這本書能夠成為讀者窺見電影產業一隅的機會，那將會是我的榮幸。在書寫時，我盡量不使用專有名詞，盡可能解說得簡單易懂。不過，這個過程也讓我再次體認到，正因有些事就是無法靠言語傳達，所以才要拍電影。

在本書中，引用了兩部史蒂芬·史匹柏（Steven Spielberg）導演的作品。即使是那些被視為是失敗作的史匹柏電影，還是能讓人津津有味看到最後，一點也不無聊。就算拍的是嚴肅主題，不知為何，他的電影依然讓人感到既興奮又期待。想來一定是在我們觀眾沒有察覺的時候，被他用某些「祕密與機關」誘導了吧。他到底施了什麼樣的魔法，怎能如此吸引人心呢？

在日本，談到電影時，劇情和演員比較容易成為話題。然而，作品背後，導演及工作人員使用的技巧與花費的心力（呈現手法、畫面、修飾）＝「祕密與機關」，為每部作品創造出獨有的「影像文體」。未來想從事電影製作的人就不用說了，即使只是看電影的觀眾，只要搞懂電影的「祕密與機關」，一定能獲得更多線索，一窺電影的深度。

這本書精選了我自己深受感動的「祕密與機關」，盡可能用簡單易懂的方式解說。閱讀時可以按照順序讀，也可以挑自己喜歡的電影讀。個人建議先看插圖（分鏡圖）和圖解（攝影機動向圖等），接著讀小標和圖說，之後再讀正文。看了這本書之後，把書中提到的電影找來對照，又可加深對「祕密與機關」的理解。為此，我選的也都是比較容易找來欣賞的作品。

這本《一出手就是名場面》受到很多人的幫助才得以完成。書中的內容根據，是我在神戶藝術工科大學當約聘講師，開設攝影技術相關課程時的講義及資料。在此，特別感謝找我去當講師的電影導演石井岳龍先生（神戶藝術工科大學教授，2022年度退休），以及擔任助教，同時也是電影剪輯師的武田峻彥先生。來上我的課的學生和實習助教們總說課程內容有趣又能學到東西，這樣的讚美成了激勵我寫作的力量。包括雜誌《American Cinematographer》在內，眾多海外媒體記者對電影工作人員的採訪文章，也成為我書寫時作為參考的寶貴資料。

也要感謝編輯—柳通隆先生和書籍設計飯田裕子小姐，即使提出大量的修改，兩位也始終耐心陪我完成。當然還要感謝插畫家中澤一宏先生，為本書繪製了各種清楚易懂的插圖和圖解，將內容更具體地傳達給讀者。在委託中澤先生繪製圖解時，我參考了從《電影語言的文法》（Grammar of the Film Language）一書中獲得的靈感。至於書寫時盡可能不使用專業術語的想法，則直接或間接地參考了RHYMESTER宇多丸先生的影評。

最要感謝的是我的伴侶，柳生智子小姐。我最早為神戶藝術工科大學製作上課用的講義和資料時，仰賴她給了不少中肯的建議，讓我思考該怎麼表達才更容易讓學生理解。那樣的思考，可以說是本書真正的起點。而開始寫這本書後，她也給了我很多不可或缺的客觀意見。

現在的我，雖然是以拍攝電影為業的專業人士，但與此同時，我也是從小就深受《星際大戰》（Star Wars）系列電影吸引的眾多影迷之一。當時，我總是懷著雀躍的心情翻閱海外特效電影專門雜誌《Cinefex》，夢想長大後自己也能投入電影領域。那樣的心情是我的原點，也是本書的目標。

若是立志製作電影的人，讀了本書能感到有所收穫，或是喜歡看電影的人，讀了本書能把看電影的樂趣散播給更多人，或許就是我對養活自己至今的電影小小報恩了吧。

CONTENTS

本書由月刊《VIDEO SALON》連載專欄「電影的後窗」（映画の裏窓）原文大幅改寫。

CASE

01

展現興奮感與刺激感的電影手法

《侏羅紀公園》

導演：史蒂芬·史匹柏

原文片名：Jurassic Park　監製：Kathleen Kennedy、Gerald R. Molen　原著：Michael Crichton

劇本：Michael Crichton、David Koepp　攝影：Dean Cundey　美術：Rick Carter　服裝：Sue Moore、Eric H. Sandberg

剪輯：Michael Kahn　音效：Ron Judkins、Gary Rydstrom、Gary Summers、Shawn Murphy

VFX：Dennis Muren　配樂：John Williams

主演：Sam Neill、Laura Dern、Jeff Goldblum、Richard Attenborough

片長：127分　長寬比：1.85：1　年分：1993　國別：美國　攝影機＆鏡頭：Panavision

《侏羅紀公園》（Jurassic Park, 1993）是一部懸疑驚悚片，講的是在現代生物科技下復活的恐龍，和過度相信自己能控制恐龍的人類。該片運用CG和巨大的電子偶（animatronics，以電腦控制的機器人）讓恐龍出現在大銀幕上，為電影技術帶來革命性的進步。

也因為有著這樣的背景，在談論《侏羅紀公園》時，人們往往提及較多CG技術革新層面的事，殊不知這也是一部擅長用影像敘事的電影，從能中學習到不少技巧與工夫。史匹柏是少數能夠兼顧娛樂性與藝術性、繼承好萊塢電影傳統的導演。他的導演技術，總令人聯想起昔日好萊塢無聲電影全盛期的那些導演們。

喜劇之王的名場景

1920年代，人稱喜劇之王的巴斯特·基頓（Buster Keaton）是一位知名的無聲電影導演，他本身也是一名經常頂著撲克臉挑戰賭命動作場景的電影主演。在基頓最廣為人知的作品《船長二世》（Steamboat Bill, Jr., 1928）中，基頓背後房屋的牆壁倒下，眼看就要將他壓扁。沒想到他正好站在窗戶的位置，幸運逃過一劫。

這個片段被反覆引用在各種電影及廣告中，在日本有KEWPIE美乃滋廣告〈燕尾服與飯糰篇〉（燕尾服とおにぎり，2009），日本之外則有成龍電影《A計劃續集》（1987）等。

《侏羅紀公園》並非直接引用這個片段，而是以此為基底，做了一些改編。電影中，古生物學家葛蘭特（山姆·尼爾〔Sam Neill〕飾）和孩子們差點被上方倒下的車壓扁，碰巧幸運地站在汽車天窗的位置，驚險逃過一劫（78分2秒處）。

向無聲電影致敬

除了引用經典電影場景外，史匹柏還在電影手法的展現上向無聲電影致敬。電影台詞從前半到後半漸漸減少，這正是史匹柏試圖像無聲電影一樣用影像敘事的嘗試。尤其在片尾字幕出來前那大約五分半鐘的段落中，台詞濃縮到只有短短五句。史匹柏曾在美國脫口秀節目《Inside the Actors Studio》上，建議想要學習電影技巧的人用轉靜音的方式觀賞電影。如此想來，這種敘事技巧確實很有他的風格。

電影中，一行人逃出侏羅紀公園後，在飛越海面的直升機中，有一幕是葛蘭特微笑望向窗外。這時的他眼中，看的正是據說從恐龍進化而成的鳥。彷彿在說即使不勉強恐龍復活，現代也能看見以另一種形式活著的恐龍。沒有台詞，只用這一顆鏡頭，便敲響了人類對科技的過度信仰可能違反生命倫理的警鐘。

作為故事一大轉折點的基因研究室

「走位」（blocking）是戲劇界的專業用語，指演員在舞台上的動向或位置。在這部電影中，有一幕場景將走位與燈光效果發揮得淋漓盡致。那就是葛蘭特在公園內最重要的設施基因研究室中見證小恐龍誕生後，開始對公園的安全性產生不安那一幕，也是故事前半段最大的轉折點（27分59秒處）。這一幕的主要出場角色有古生物學專家葛蘭特與愛麗、對操作基因使恐龍復活一事抱持反感的數學家馬康姆、侏羅紀公園創辦人哈蒙德、負責孵化恐龍的吳博士以及律師卓那羅，總共六個人。

眾人進入基因研究室後的第一個鏡頭，攝影機以移動台車和吊臂的組合，一邊緊跟著一行人移動，一邊向觀眾呈現研究室內的景況。之後，身為這場戲主角的恐龍蛋孵化器便出現在畫面上了。

在這個大約45秒的鏡頭中，導演有效運用了兩個走位。第一個走位的作用，乃是為了向觀眾呈現尖端科技研究室的整體氛圍。第二個走位，則是為了不讓觀眾目光從這場戲的主角們身上移開。下一頁將以圖解方式說明這兩個走位。

環顧研究室的走位 ☞A

在這個鏡頭的前半段，導演運用了走位的效果，帶著觀眾與角色一起從研究室內螺旋階梯的樓梯口，走向放在研究室正中央、具有空間區隔效果的桌子旁。

葛蘭特一行人下樓後，先是一邊環顧研究室，一邊沿著中央的桌子走動。這時，跟著葛蘭特等人移動的鏡頭以橫搖（Pan）方式，讓作為背景的研究室一覽無遺，觀眾也產生了身歷其境的感受。

不讓觀眾視線從蛋上移開的走位 ☞B

而這個鏡頭的後半段，走位都定在孵化器中即將孵化的恐龍蛋正後方，讓葛蘭特等人輪流站上這個位置說話。由於角色們都站在蛋的正後方說話，蛋

A 從進入研究室到走向恐龍蛋孵化器，一行人與鏡頭的移動方式

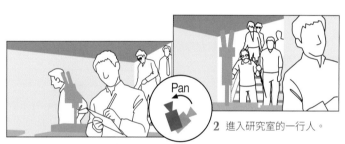

1 一個令人聯想到研究室的螢幕。

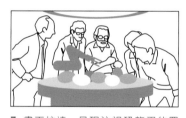

6 看著蛋的葛蘭特。

2 進入研究室的一行人。

3 眾人沿著桌子走動，鏡頭以橫搖方式追隨，令觀眾產生環顧研究室的感受。

7 畫面拉遠，呈現注視恐龍蛋的眾人。

4 葛蘭特發現了恐龍蛋孵化器。

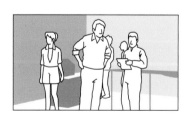

5 其中一顆蛋動了。

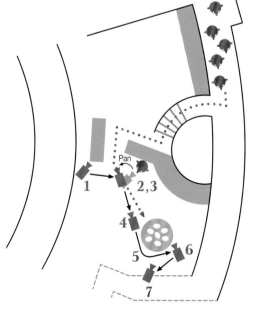

兩種走位及其運鏡方式

與角色之間產生強烈的相關性，觀眾無法將視線從這個場景的主角（恐龍蛋）身上移開。如此一來，影像想表達的主題就會非常明確。

強調喜悅與興奮的燈光色調

第一個場景結束後，接著描繪小恐龍破蛋而生的一幕，眾人氣氛和諧愉悅。這時，相較於研究室整體藍色系的冷色調燈光，只有孵化器的四周，是以孵化器（保溫燈）作為光源而呈現琥珀色系的暖色調。這一幕營造出幾乎看不到陰影的溫暖氛圍，強調了目睹新生命誕生時，葛蘭特等人內心的感動與興奮。

B 藉由葛蘭特等人的動作，將觀眾視線鎖定在恐龍蛋上

更進一步呈現左頁圖中 5、6、7 鏡頭的細節。

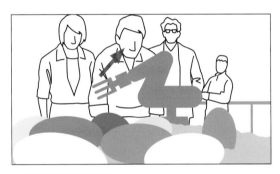

1 走近恐龍蛋的葛蘭特。

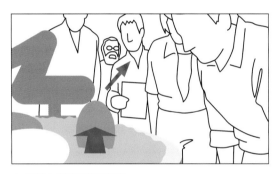

4 吳博士走到蛋的正後方。

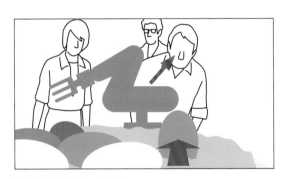

2 葛蘭特走到蛋的正後方。

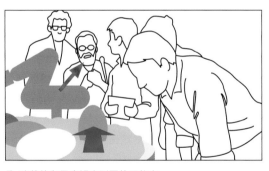

5 哈蒙德和馬康姆走到蛋的正後方。

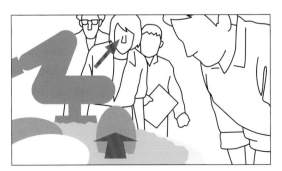

3 愛麗走到蛋的正後方。

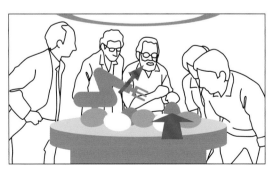

6 畫面拉遠，呈現注視恐龍蛋的眾人。

當角色說話時，比起恐龍蛋，觀眾更會去看說話的葛蘭特等人。然而，這一幕的主角是孵化器中的恐龍蛋，所以必須透過走位，讓觀眾視線無法離開恐龍蛋。

走位帶來的橫向劃接轉場效果 ←C

這場戲進行到中段，數學家馬康姆開始提及恐龍的甦醒恐怕會使大自然失衡的危險性，為原本和諧的氛圍蒙上一層陰霾。在拉遠的畫面中，一身黑的馬康姆橫過鏡頭前，正好形成了橫向劃接轉場效果，讓人一看就知道這場戲已進入轉折點。

點出情節變化的燈光 ←D-1

橫向劃接轉場之後，先插入葛蘭特等人的多人畫面，接著鏡頭跟著馬康姆及吳博士移動，他們一邊討論一邊離開孵化器，朝實驗室一隅走去。此時的情節，也從原本的和諧轉變為嚴肅，打在這兩人周遭的燈光從琥珀色變成藍色系。

在馬康姆身上追加的燈光效果 ←D-2

當馬康姆提出人類無法控制恐龍生態系的意見時，從他的右側斜前方追加了新的燈光，讓原本藏在黑色墨鏡底下無法看清的眼神，清楚出現在觀眾面前。眼神一呈現出來，馬康姆的訴求聽起來就更有說服力了。

馬康姆身上未加強燈光與有加強燈光的兩顆鏡頭中，馬康姆在構圖中的大小也不同（一個從膝上構圖，一個從胸上構圖）。此外，兩顆鏡頭中間還插入了葛蘭特等人的畫面，因此，察覺燈光改變的觀眾應該不多。

看我這麼寫似乎很簡單，其實要在一場戲中刻意改變燈光，還要不被觀眾察覺，又能達到想要的效果，這樣的技術簡直就是魔法。

表現「期待」與「擔憂」的燈光 ←E

這場戲的最後，葛蘭特看著自己手中剛出生的可愛小恐龍，卻得知牠長大後會成為兇暴的迅猛龍。這時，他對園區的安全性產生了一縷擔憂。

在這一幕中，葛蘭特站立的位置，從原本面對孵化器的A攝影機位置，變成背對孵化器的B攝影機位置。葛蘭特與孵化器（光源）之間相對位置的改變，使得打在他臉上的燈光從順光變成逆光。如此一來，濃濃陰影落在原本明亮的葛蘭特臉上，展現

出內心隱隱產生的擔憂。換句話說，僅僅是燈光的不同，就能表現出角色對生物科技「期待」與「擔憂」的兩種不同情緒。

C 走位帶來的橫向劃接轉場效果

當眾人一擁而上圍繞新生的幼恐龍時，獨自遠離的馬康姆。

馬康姆橫過攝影機前，帶來橫向劃接轉場效果。

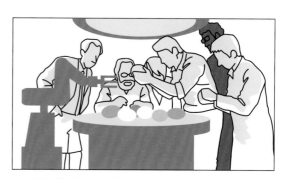

站在眾人背後冷眼旁觀的馬康姆。

D-1 點出情節變化的燈光

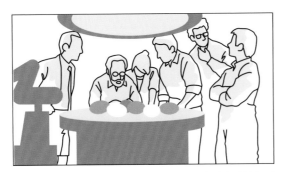

葛蘭特等人的鏡頭。只有孵化器周圍打上琥珀色系的溫暖燈光。

離開孵化器的馬康姆和吳博士。研究室整體呈現藍色系的冰冷燈光。

D-2 在馬康姆身上追加的燈光效果

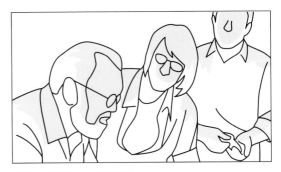

傾聽馬康姆意見的葛蘭特等人。

追加的燈光一方面強調了馬康姆的意見，一方面又靠剪輯技巧，令觀眾難以察覺此處追加了燈光。

E 表現「期待」與「擔憂」的燈光

攝影機位置 A
順光展現了角色對於生物科技的期待。

攝影機位置 B
逆光展現了角色對於生物科技的擔憂。

葛蘭特站的位置從 A 變成 B，使得打在他身上的光源改變方向，製造出落在葛蘭特臉上的陰影，呈現其內心的隱憂。

「線條」在影像中的效果 ☞F

美術指導（production designer，電影中所有美術相關事務的總負責人）瑞克・卡特（Rick Carter）在設計公園內主掌安全管理的控制室時，以垂直的線條為主，曲線為副，組合出具有穩定感的設計，傳達了「這個房間是安全要塞」的訊息。

在設計概念上，與控制室形成對比的，是觀光客造訪公園時，作為窗口的遊客中心外觀與內部裝潢。以曲線為主，垂直線條為副組合而成的設計，強調了曲線特有的動感及優雅，兼顧視覺上的享受。遊客中心的內部裝潢，在一開始的時候（23分4秒處）還看不太出曲線的設計。這是因為屋內中央放置了兩座巨大的恐龍化石裝飾，左右牆上又架了建設工地用的高聳鷹架，接近屋頂的地方還掛上一大片橫幅布條。

曲線與斜線為影像帶來動感 ☞G

要一直到暴龍和迅猛龍在遊客中心激烈戰鬥的那場高潮戲（117分3秒處），因為化石和鷹架等阻礙視線的東西已經都被破壞，觀眾才終於能看清遊客中心內的曲線設計。暴龍發出勝利怒吼的那個遠景鏡頭中，背景的曲線營造出強烈的烘托效果。從屋頂掉下來的橫幅布條與暴龍身體交錯的瞬間，為王者的勝利帶來更上一層樓的動感。

橫幅布條與暴龍交錯的瞬間之所以能帶來動感，其實是出於斜線的特性。當斜線出現在銀幕上，人們就會從中感受到動感與生命力。若是從複數角度營造交錯的斜線，效果更是倍增。上映第一天就在電影院欣賞這部電影的我，到現在還記得全體觀眾在這一幕出現時發出的歡呼聲。

變更高潮戲必備的條件

原先的劇本中，高潮的這場戰鬥戲並未出現暴龍。原訂計畫是由葛蘭特操縱巨大怪手，將迅猛龍擊潰。然而拍到一半，史匹柏提議想再讓暴龍出場一次，於是，劇組開始著手變更這場戲的內容。關於最大的預算問題，因為拍攝進度比原本預計的快，就將沒有用到而節省下來的預算，挪用為暴龍和迅猛龍的CG經費，問題迎刃而解。史匹柏向來以

F 「線條」在影像中的效果

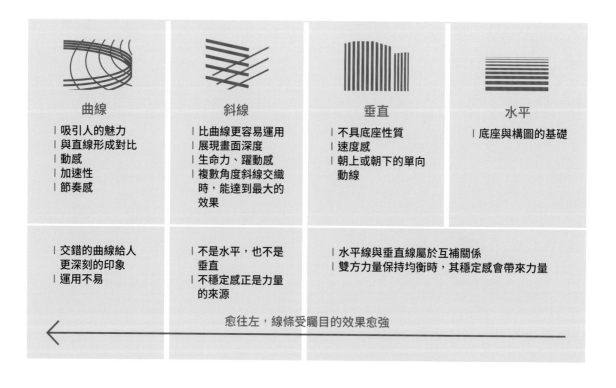

曲線	斜線	垂直	水平
｜吸引人的魅力 ｜與直線形成對比 ｜動感 ｜加速性 ｜節奏感	｜比曲線更容易運用 ｜展現畫面深度 ｜生命力、躍動感 ｜複數角度斜線交織時，能達到最大的效果	｜不具底座性質 ｜速度感 ｜朝上或朝下的單向動線	｜底座與構圖的基礎
｜交錯的曲線給人更深刻的印象 ｜運用不易	｜不是水平，也不是垂直 ｜不穩定感正是力量的來源	｜水平線與垂直線屬於互補關係 ｜雙方力量保持均衡時，其穩定感會帶來力量	

← 愈往左，線條受矚目的效果愈強

拍攝速度快為人所知，即使是拍攝規模這麼大又複雜的《侏羅紀公園》，也比原本預計拍攝的101天提早了12天結束。

縱使導過無數賣座電影，史匹柏也知道這種重磅作品要變更劇情不是一件容易的事。從機關與道具的規模看來，或許史匹柏從更早階段就開始思考高潮戲的變更，看準拍攝進度提早的時機，便向管理預算的製作人提出了這個建議。

攝影指導迪恩·康狄的功績

拍攝能這麼早結束，攝影指導迪恩·康狄（Dean Cundey）功不可沒。以擔任《回到未來》（*Back to the Future*）系列攝影指導成名的康狄，特色是擅長拍出色調清晰明快的影像。此外，他在入行時拍了許多低成本電影，規劃如何在場景變更時縮短更換布景的時間，也是他的拿手強項。

在康狄的規劃下，《侏羅紀公園》拍攝時，一天中甚至能更換多達十五次布景，對加速拍攝進度做出不小貢獻。此外，康狄巧妙地掌控燈光，即使在天氣變化劇烈的夏威夷出外景，影像色調也沒有出現參差不齊的狀況。一般提到攝影指導時，往往只會注意拍出的影像，像康狄這種講求諸般細節的技術型攝影指導，實在值得受到更高評價。

G 曲線與斜線為影像帶來動感

以曲線為主體，輔以垂直線條組合而成的遊客中心設計（一開始還看不太出來）。

沒有了礙事的結構體後，曲線特有的動感與優雅便得以獲得強調。

從上方落下的橫幅布條和暴龍身體交錯的瞬間，令影像產生更上一層樓的動感。

參考資料：「映画の文法：日本映画のショット分析」（今泉容子）／ *The Making of Jurassic Park*（著 Don Shay & Jody Duncan）／ *The Photographer's Eye: Composition and Design for Better Digital Photos*（著 Michael Freeman）／ *Jurassic Park* Blu-ray

CASE

02

開場的歌舞場景
展現出新一代的歌舞片美學

《樂來越愛你》

導演：達米恩·查澤雷

原文片名：La La Land　　監製：Fred Berger、Jordan Horowitz　　劇本：Damien Chazelle　　攝影：Linus Sandgren
美術：David Wasco　　服裝：Mary Zophres　　剪輯：Tom Cross　　音效：Andy Nelson、Ai-Ling Lee、Steven A Morrow
配樂：Justin Hurwitz　　配樂指導：Marius De Vries
主演：Ryan Gosling、Emma Stone、John Legend
片長：128分　　長寬比：2.55：1　　年分：2016　　國別：美國　　攝影機＆鏡頭：Panavision

電影《樂來越愛你》（*La La Land, 2016*）的主角是一對年輕男女。雷恩・葛斯林（Ryan Gosling）飾演爵士鋼琴家賽巴斯汀——他雖有才華，卻因為對音樂有太多堅持而難以維生。艾瑪・史東（Emma Stone）飾演餐廳服務生蜜亞——她立志成為演員，不斷參加試鏡，但卻總是被刷掉。兩人的浪漫戀情從幾次偶然的邂逅中誕生，而彼此對職涯的野心也逐漸消磨著這段情感。

拍這部片時，導演達米恩・查澤雷（Damien Chazelle）三十歲，他從二十五歲前就開始構思，希望拍出一部在故事、角色、舞蹈、音樂及影像上，能夠與1930～1960年代歌舞片相呼應的電影，他以現實中的洛杉磯為調色盤，在上面揮灑一部具有鮮明色彩的美麗歌舞電影。

前一部作品《進擊的鼓手》（*Whiplash, 2014*）的成功，使查澤雷得以篤定實現《樂來越愛你》的製作。他邀工作人員們一起觀賞多部往年的歌舞片傑作，藉此傳達自己想拍攝的電影藍圖。他們一起看的歌舞電影有法國的《秋水伊人》（*The Umbrellas of Cherbourg, 1964*）、《柳媚花嬌》（*The Young Girls of Rochefort, 1967*）以及好萊塢的《龍鳳香車》（*The Band Wagon, 1953*）、《萬花嬉春》（*Singin' in the Rain, 1952*）、《花都舞影》（*An American in Paris, 1951*）等。

配樂指導馬里烏斯・德・弗里斯

《樂來越愛你》的配樂作曲，由查澤雷哈佛大學時代的朋友賈斯汀・赫維茲（Justin Hurwitz）擔綱。這也是赫維茲第一次有機會以管弦樂編寫自己的總譜。負責配樂指導的馬里烏斯・德・弗里斯（Marius De Vries）為這樣的赫維茲提供了協助。馬里烏斯才華洋溢，音樂事業涉獵廣泛，曾為電影《貓王艾維斯》（*Elvis, 2022*）、《樂動心旋律》（*CODA, 2021*）、《星夢戀歌》（*Annette*，2021）配樂。也從事音樂製作人的工作，參加過碧玉（Björk）、瑪丹娜（Madonna）、大衛・鮑伊（David Bowie）等歌手的專輯製作。

馬里烏斯在專訪中提過，巴茲・魯曼（Baz Luhrmann，兩人合作過《貓王艾維斯》）和達米恩・查澤雷的共通點是，他們在很早期的階段就擁有自己的願景，擅長將腦中的想法傳達給他人。不同的地方，則在於對音樂的追求方式。魯曼喜歡盡可能將所有能取得的音樂類型放入電影，查澤雷則正好相反，喜歡聚焦於自己認定的音樂類型，做更精細的編排。

挑戰歌舞片時，重要的是什麼？

馬里烏斯也提到演員挑戰歌舞片時最重要的事。一場蜜亞參加試鏡的戲中（97分25秒處），當她開口唱〈Audition（The Fools Who Dream）〉這首歌時，周遭的燈光瞬間消失，變成一片漆黑，突顯出蜜亞對這場試鏡的投入與專注不同以往。

蜜亞的歌聲使用的是現場錄音，馬里烏斯特別盛讚艾瑪・史東唱歌時發揮了「能夠忘了自己在唱歌」的能力。這裡的「能夠忘了自己在唱歌」，指的是展現演技時，唱歌的聲音和說話的聲音沒有不同。艾瑪・史東非常理解這點，她在唱歌與說話時，兩者情緒的表達並無落差，可說無縫接軌。講個題外話，另一場試鏡戲中，馬里烏斯本人扮演了刷掉蜜亞的導演角色。

新一代歌舞片美學的舞蹈場景

查澤雷一方面熱愛早年歌舞片，一方面試圖追求新一代歌舞片美學。最能象徵這一點的，就是電影開場的大規模舞蹈場景。在高速公路匝道上，車輛因塞車而停駛，一群身穿鮮豔服裝的舞者們從車上下來，配合車上音響流瀉的音樂〈Another Day of Sun〉，跳著高難度技巧的舞蹈，描繪出洛杉磯這座城市裡，數千名年輕人為了在演藝圈成名而奮鬥的模樣。

開場畫面的拍攝難題

原訂三天的拍攝日程中，在第一天進行拍攝現場彩排時，就出現了各種問題。一直以來都在水平地面上排練的舞者們，這才發現高速公路匝道的傾斜程度超乎預期，很難完成跳躍後著地的動作。

另一個問題是，查澤雷在彩排時使用輕薄短小的智慧型手機拍攝，並藉此構思出複雜的運鏡，到了正式拍攝，當他拿起又大又重的膠卷攝影機（約25公斤）時，便嚐盡了苦頭。但是，用膠卷攝影機拍攝是查澤雷本人提出的要求，事到如今，也沒有改用輕巧數位攝影機的選擇了。

分成三個鏡頭拍攝的開場畫面

開場的這一幕，先分成三個鏡頭拍攝，再透過剪輯使其看起來像一個鏡頭。第一個鏡頭從0分到1分57秒，第二個鏡頭從1分57秒到3分44秒，第三個鏡頭從3分45秒到4分46秒。

切換鏡頭的剪輯點，是在鏡頭進行180度快速急搖（Whip Pan）的瞬間。之所以會用鏡頭急搖的瞬間作為剪輯點，是因為畫面在快速急搖之下很難看得清楚。

不會拍到攝影機陰影的太陽位置 ←A

將鏡頭分開拍攝有兩個原因。第一個原因是，要避免攝影機的陰影落在舞者身上。比方說，第一個鏡頭最後，照在舞者們身上的陽光是逆光。這時若將攝影機橫搖180度後接著拍攝，照在他們身上的陽光就變成順光。如此一來，攝影機的陰影很容易出現在舞者身上。為了避免畫面中產生這樣的陰影，第二個鏡頭必須在陽光從側面照過來的時段拍攝。出於同樣的原因，第三個鏡頭也選擇了不會在舞者身上拍到攝影機陰影的逆光角度。

數位與膠卷的原理差異

看色彩邊界是否形成點狀

將數位影像放大，其基本單位是像素。將膠卷影像放大，則會得到不規則的粒子。人們至今仍選擇使用膠卷，是因為膠卷在表現色彩與色調時，並不是用0與1分割的，因此邊界並不明顯，擁有豐富表現力。

為了向早期電影及其製作致敬，查澤雷選擇使用膠卷。連銀幕長寬比也採用1950年代主流的2.55：1。

數位	膠卷
邊界清晰	邊界模糊

A 不會拍到攝影機陰影的太陽位置

電影開頭這一場戲，展現了舞者精湛的舞技與充滿節奏感的運鏡，
在拍攝時其實分別用了三個鏡頭，再透過剪輯使其看起來像一鏡到
底。剪輯點就在鏡頭快速急搖的瞬間。

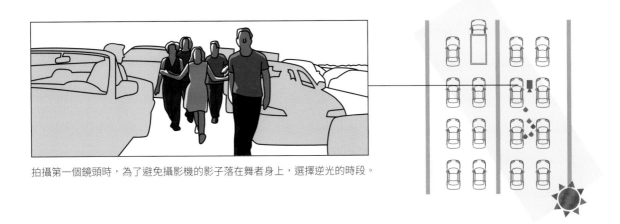

拍攝第一個鏡頭時，為了避免攝影機的影子落在舞者身上，選擇逆光的時段。

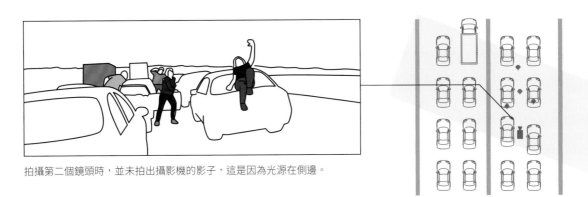

拍攝第二個鏡頭時，並未拍出攝影機的影子，這是因為光源在側邊。

拍攝第三個鏡頭時，採取逆光角度也是為了不拍出攝影機的影子。

攝影器材的特性 ☞ B

　　分成三個鏡頭的第二個原因，在於所使用的攝影器材的特性。第一個鏡頭和第二個鏡頭使用了吊臂，第三個鏡頭則使用穩定器（Steadicam）。穩定器可讓鏡頭做出手持攝影般的動作，又能抑制晃動，是有助於穩定拍攝的器材。

　　當初原本預計三個鏡頭都用穩定器來拍，但劇組很快就放棄了這個計畫。因為使用穩定器時，無法順暢地橫越高速公路的中央分隔島（約80cm）。

B　攝影器材的特性 & 從半空橫越障礙的運鏡

收縮狀態的伸縮式吊臂

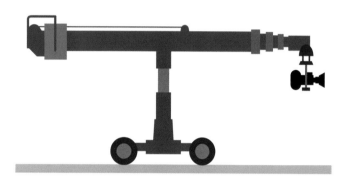

伸展狀態的伸縮式吊臂

穩定器無法順暢橫越中央分隔島

從半空橫越障礙的運鏡 ☞C

　　取代穩定器、用來橫越中央分隔島的攝影器材，是伸縮式吊臂MovieBird45。放在拍攝用拖板車上的吊臂，重量將近兩公噸，但能以每秒1.5公尺的速度在11公尺的範圍內伸縮，輕鬆達成從半空橫越障礙的運鏡。

更換攝影器材，拍出影像的張力

　　中途更換攝影器材，為運鏡帶來了張力變化。原本使用吊臂拍出具有穩定感的影像，在更換成穩定器之後，穿梭於車陣間的運鏡使影像變得充滿動感。穩定器最大的特性，是攝影師能與穩定器合為一體，在這裡也充分發揮了這樣的特性。

C　從半空橫越障礙的運鏡（第一個鏡頭）

1 橫移鏡頭捕捉了車陣的影像。

2 鏡頭在車陣中朝斜角移動，越過中央分隔島，朝其中一位駕駛靠近。這位駕駛下車開始跳舞。

3 鏡頭配合舞者們的舞蹈進行跟拍，並沿著車道斜坡緩緩後退與下降。

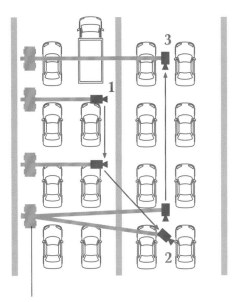

吊臂的底座放在拖板車上，沿路肩移動。

順光與逆光下，不同的呈現方式 ☛D

電影開頭的這場戲，順光時角色身上的服裝顏色看起來非常鮮豔，逆光時舞者們則彷彿剪影一般只見輪廓，突顯了舞蹈整體給人的印象。以下從第二個鏡頭即將結束時，直至第三個鏡頭的最後為例來說明。

在順光下呈現舞者們色彩鮮豔服裝的，是第二個鏡頭中，藍色卡車後成群舞者的共舞場景（3分13秒處）。改成第三個鏡頭後，光線變成逆光，像沿著舞者的身體輪廓描邊，令觀眾更加注意到他們高難度的舞蹈動作。最後鏡頭180度轉向，光線再度從逆光回到順光，影像恢復原本的鮮豔色彩，與片名的「La La Land」相映成輝。

攝影指導萊納斯・桑德格倫（Linus Sandgren）表示自己從音樂組和編舞組身上學到很多，他曾說「把攝影機及燈光當成樂器般來使用，無論肉體層面或情感層面都能達到具有節奏感的操控，燈光也能反映角色內心的情感」。與舞蹈及樂曲同步的運鏡，以及充滿節奏感的色彩變化，令人看過一次就難以忘懷。

D 順光與逆光下，色彩與舞蹈的不同呈現方式

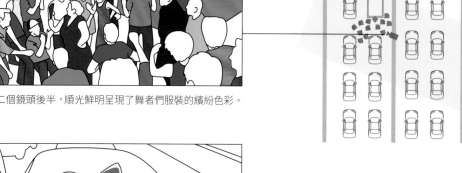

第二個鏡頭後半，順光鮮明呈現了舞者們服裝的繽紛色彩。

第三個鏡頭前半，逆光沿著舞者的身體輪廓描邊，強調了舞蹈動作。

第三個鏡頭後半，再度回到順光，畫面重新展現鮮豔色彩。

《樂來越愛你》的色彩設計 ☞ E

導演查澤雷、服裝設計瑪麗·佐費絲（Mary Zophres）、美術指導大衛與桑迪·瓦斯科夫妻檔（David & Sandy Wasco）以及桑德格倫想出的《樂來越愛你》鮮豔色彩設計，與電影情節有著密不可分的關係。

用來展現賽巴斯汀與蜜亞心境的色彩，以藍色系和紅色系為主軸，加上對比色的黃色及綠色，調和色的紫色與褐色，以及無彩色的黑色與白色。藍色象徵「創造以及大眾面前的成功」，紅色象徵「現實與真實的自我」，藍色和紅色混合而成的紫色，藍紅交錯，表現賽巴斯汀和蜜亞之間的「愛與信任」。

用來象徵「改變前兆」的則是黃色。在賽巴斯汀與蜜亞以夜晚城市為背景跳舞的那場戲（31分處）中，蜜亞身上穿的正是黃色洋裝。黃色在電影中雖然用得不多，但有了象徵愛的藍、紅、紫漸層夜空背景襯托，給人留下強烈印象。

不依賴顏色與配色意義的色彩設計

從書本或網路上查詢綠色代表的意義時，多半得到「穩定」、「安穩」等正面詞彙。然而，在《樂來越愛你》裡，綠色卻象徵「不安」、「不情願」等負面意義。蜜亞去參加一場她其實不想參加的餐會時（50分處），身上穿的就是綠色洋裝。拍到賽巴斯汀和蜜亞同居房間的場景（68分與77分）時，屋外霓虹燈的光線照亮綠色的窗簾，以此為背景，描繪出兩人漸行漸遠的心情。

《樂來越愛你》的色彩設計，重視的是哪個段落適合哪種顏色，對比色的運用也不受色環的規則影響，經常以類似色調作為對比色。如果太依賴顏色與配色的既有意義，就做不出《樂來越愛你》獨特的色彩設計了。

E 《樂來越愛你》的色彩設計

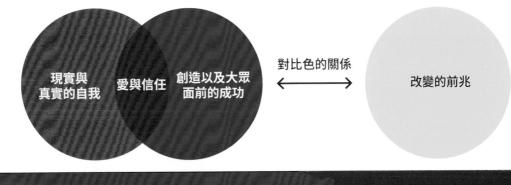

現實與真實的自我　愛與信任　創造以及大眾面前的成功　　對比色的關係　　改變的前兆

用黃色洋裝來暗示改變前兆的這場戲，以象徵愛的藍色、紅色（琥珀色）及紫色夜空為背景，使人留下更深刻的印象。

暗示兩人分手原因的房間 ◄F

在賽巴斯汀與蜜亞分手五年後的段落（105分處）中，成了一名成功演員、躋身上流社會的蜜亞家中，即使多了昂貴家具與高級裝潢，屋內仍跟沒沒無名時期一樣，充滿雜亂無章的色彩。只是，蜜亞身上的衣服卻從原本的繽紛，變成白底黑蕾絲的黑白無彩色系，令觀眾藉此感受到她心境上的變化。

對照之下，賽巴斯汀的房間採用藍色家具和黃色擺設，整體簡潔俐落。賽巴斯汀身上穿的也是和五年前一樣的褐色系服裝，象徵他對音樂的保守與不變。電影利用五年後兩人在室內裝潢與服裝上的差異，暗示了分手的原因。

色彩消失也有其意義 ◄G

蜜亞與賽巴斯汀在賽巴斯汀的店「SEB'S」重逢後，劇情進入一段在幻想世界中跳舞的段落（111分17秒處），描繪著兩人或許曾經可能擁有的未來。全篇幾乎都以繽紛色彩為觀眾帶來深刻印象的《樂來越愛你》，唯獨在這一幕中只有黑白色系的呈現。以星海為背景，翩翩起舞的賽巴斯汀身穿黑色西裝，蜜亞則是白色洋裝。每次蜜亞一旋轉，身上的手縫洋裝裙襬便輕舞飛揚，將舞姿的輪廓強調得更加美妙，構成令人難忘的一幕。在這場戲中，所有色彩都消失了，象徵兩人的愛也將迎向終點。

《樂來越愛你》的魅力

就連開場那場戲，查澤雷都曾考慮過剪掉，他剪輯這部電影的方式，真的就像是將拼圖打散重組那般。其中，也捨棄了不少拍好卻沒剪入的場景。此外，在查澤雷心血來潮下著手變更的段落也不少，導致原本經過縝密安排的色彩及燈光設計無法發揮原本該有的效果，也可說是這部電影的缺點。

即使如此，《樂來越愛你》仍深深吸引我。這是因為，查澤雷具體拍出了他自己想看的電影，從這樣的影像中，確實感受得到他那股不亞於劇中角色的「熱情」。

F　暗示兩人分手原因的房間

雜亂的蜜亞房間。

簡潔的賽巴斯汀房間。

G　色彩消失也有其意義

藉由色彩的消失，象徵兩人的愛已經走向結束。

參考資料：KODAK メールマガジン VOL.68 映画『ラ・ラ・ランド』―シネマスコープ撮影が古き良きハリウッドのロマンスを鮮やかに描き出す／ American Cinematographer/La La Land: City of Stars（February 2017）／ Inside the Magic of 'La La Land' with Music Director Marius De Vries Never Shined So Brightly: The Use of Color in 'La La Land'

CASE

03

傳說級的飛車追逐戲
為何如此驚心動魄？

《霹靂神探》

導演：威廉・佛雷金

原文片名：The French Connection　監製：Philip D'Antoni　原著：Robin Moore　劇本：Ernest Tidyman
攝影：Owen Roizman　美術：Ben Kasazkow　服裝：Florence Foy、Joseph W. Dehn
剪輯：Gerald B. Greenberg　音效：Chris Newman、Theodore Soderberg　配樂：Don Ellis
主演：Gene Hackman、Roy Scheider、Fernando Rey、Marcel Bozzuffi
片長：104分　長寬比：1.85：1　年分：1971　國別：美國　攝影機＆鏡頭：Arriflex 2C、Mitchell BNCR

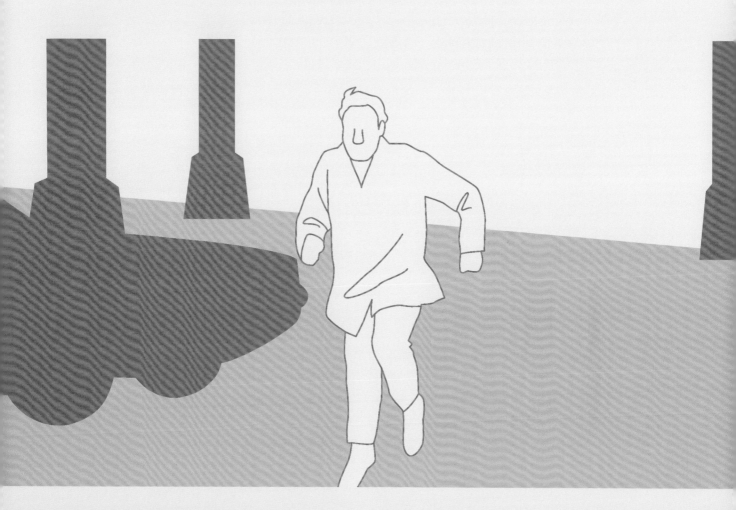

1960年代前半，紐約發生了一起刑事案件。兩名刑警扣押了從法國馬賽走私的大批海洛因（價值相當於320萬美金），並破獲背後的販毒組織。電影《霹靂神探》（The French Connection, 1971）的同名原著小說，正是改編自這起真人真事。電影監製菲力普・德安東尼（Philip D'Antoni）想用類似紀錄片的風格把這起事件拍成電影，於是找來60年代以拍攝紀錄片廣受矚目的導演威廉・佛雷金（William Friedkin）。佛雷金也不負期待，全片皆以實地外景方式拍攝，場景從高樓大廈到街頭小巷，從各種角度拍出紐約市陰暗骯髒的一面。

佛雷金帶來的影響

佛雷金於70年代前半拍攝的這部《霹靂神探》和《大法師》（The Exorcist, 1973），都是留名電影史的重要作品。其中《霹靂神探》更是史上第一部獲得奧斯卡金像獎的R級電影（在分級制度中，未滿17歲觀眾需由家長陪同觀賞的級別）。《霹靂神探》的成功，間接帶動之後《教父》（The Godfather, 1972）、《熱天午後》（Dog Day Afternoon, 1975）及《計程車司機》（Taxi Driver, 1976）等以70年代紐約為舞台的電影風潮。《霹靂神探》中這對刑警搭檔——強勢的卜派和冷靜的克勞迪——分別由金・哈克曼（Gene Hackman）和羅伊・謝德（Roy Scheider）飾演，兩人也因這部電影而成名。

名留電影史的飛車追逐戲

眼見殺手尼克利從高架鐵路上逃走，刑警卜派開車展開追捕，這場驚險的飛車追逐戲，正是《霹靂神探》最知名的段落。窮追不捨的激烈飛車特技，恰好展現出卜派為了破獲毒品不惜波及無辜的自以為是性格。

在布魯克林區史迪威大道上拍攝這場飛車追逐戲時，為了避開交通阻塞的時段，一天之中可用於攝影的時間，早晚加起來只有四小時，因此光這場戲就拍了五週。除此之外，由於危險的鏡頭太多，拍攝前劇組仔細擬定計畫，並進行多次彩排。

這場飛車追逐戲，車子幾乎有一半時間是由金・哈克曼本人親自駕駛，在某些文章中，這場戲被描述為幾乎是以未經申請的突擊方式拍攝。然而實際上，只有兩處採這種突擊拍攝，也就是替身駕駛比爾・希克曼（Bill Hickman）以時速近150公里飛車奔馳的時候，以及攝影機設置在汽車保險桿上拍攝主觀鏡頭的時候。其他所有的場景，都已事先向政府申請控制道路區間號誌燈的許可，由工作人員和無其他公務在身的警察協助管制交通。電車上的拍攝也一樣，佛雷金等人帶著企劃好的段落內容，與紐約大都會運輸署官員經過反覆討論後，正確拍攝出實際上可能發生的狀況。

飛車追逐的安全對策

然而，劇組在攝影時的安全對策卻做得很隨便，只要稍有不慎，就有可能釀成嚴重車禍。針對時速130公里左右快速奔馳的汽車，安全對策只有「以大音量警笛聲示警」，除此之外沒有任何防護措施，周邊民眾只能自行注意安全。汽車與汽車相撞的狀況，本來也不應該發生。原本只預計拍攝車身打轉的畫面，卻因拍攝時機沒有抓準，導致了兩車劇烈相撞的後果。最危險的是，畫面中拍到的大多數車輛都與電影拍攝無關，只是普通民眾搭乘或駕駛行經的一般車輛。

佛雷金以電影製作預算太低為由解釋了這個狀況，同時也說「當時自己還太年輕（35歲），不知瞻前顧後，毫不猶豫就做了那些事。換成現在就不會那麼做了」。然而，在《恐怖幻象》（Bug, 2006）等佛雷金後來的作品中，仍能看出他不顧一切的作風不減當年，只是從物理層面轉變為心理層面而已。本質上，佛雷金的「不知瞻前顧後」一點也沒有改變。

後製

針對那場追逐戲，後來佛雷金回憶道：「現在回想起來，攝影本身算簡單了。剪輯和音效才是非常不容易。不過，完成這份工作之後，真的很有成就感。」「這個段落呈現的效果，至少有一半都來自音效與剪輯」。由此可知後製在這部電影中的重要性。一般而言，電影音效都是後來再加上的東西，這場飛車追逐戲中，那些聽起來像現場收音的聲音，幾乎也都是拍攝之後另行錄製的聲音。

飛車追逐戲中消失的聲音

在這場飛車追逐戲進行途中（74分22秒處），導演曾刻意將卜派的聲音做了兩次消音。第一次是正在開車的卜派朝前方車輛怒吼的特寫鏡頭，緊接著是卜派橫越道路差點撞到一個女人，卜派和那個女人一起大叫的特寫鏡頭。透過卜派的表情、汽車引擎的聲音和喇叭等音效，讓觀眾自行想像卜派被消掉的聲音和台詞，進而與卜派產生情感上的共鳴，感受更加身歷其境。

如果只消音一次，觀眾可能只會留下「咦？剛才怎麼沒聽到聲音？」的狐疑印象，效果沒有預期的大。可是，在不到20秒的短暫間隔後再次消音，就能使觀眾對「台詞再次被消音」一事留下深刻印象。

《霹靂神探》使用的攝影機

這種音效手法的誕生，或許和當時使用的攝影機有關。1960年代後半開始，想縮短外景拍攝時間的導演增加了。有著大量手持攝影及動作場景的《霹靂神探》也不例外。當時導演愛用的攝影機，是小型輕巧（5.8kg）的Arri 35II。

現在的拍片現場，同步錄下台詞已經成為理所當然的事。然而當時Arri 35II因為運轉聲太大，導致拍攝當下無法同步錄下台詞，多半要等拍完之後重新配音。《霹靂神探》音效的使用方法，應該就是從這種無聲影像的狀態中設計出來的。

剪輯師傑拉德・B・格林伯格

傑拉德・B・格林伯格（Gerald B. Greenberg）曾在知名剪輯師狄迪・艾倫（Dede Allen）身邊當《我倆沒有明天》（*Bonnie and Clyde, 1967*）的剪輯助理，之後成為獨當一面的剪輯師。在以地下鐵車廂為舞台的犯罪電影《騎劫地下鐵》（*The Taking of Pelham One Two Three, 1974*）及以離婚為主題的《克拉瑪對克拉瑪》（*Kramer vs. Kramer, 1979*）中，都能看見他發揮傳承自師父艾倫的巧妙結構及流暢節奏感等特色。佛雷金曾說，如果按照原本的拍攝計畫來剪輯這場飛車追逐戲，成果一定相當糟糕。多虧格林伯格調動場景順序，重新組織結構，才讓這場飛車追逐戲產生了懸疑與刺激感。

180度角原則 ◀A

在電影或電視劇中，為了展示登場角色們的視線及動線方向，有一條「假想線」（imaginary line）是攝影機不能越過的，也就是必須遵循「180度角原則」（180-degree rule），這就像汽車必須行駛在固定方向的車道上才不會發生車禍一樣。但是，格林伯格在剪輯《霹靂神探》的飛車追逐段落時，卻用巧妙的方式打破了這個原則。

A 180 度角原則

所謂 180 度角原則，就是在交互拍攝兩個以上角色時，用一條看不見的假想線，將登場角色連接起來。只要根據這個原則拍攝，觀眾就能自然理解登場角色面對的方向及說話的對象。基本原則是，若攝影機從右圖藍色範圍內開始拍攝，則攝影機直到最後都不能離開藍色範圍。不過，有時為了達成某些影像效果或目的，也有可能打破這個原則，也就是「跨越假想線」（參照 P.39）。

上與下的位置關係 ← B、C

這場長達11分鐘的追逐戲，從殺手尼克利暗殺卜派失敗，到尼克利被卜派射殺為止，總共分成六個段落。

第一個段落中，尼克利試圖從集合住宅頂樓狙殺卜派，最終失手逃離現場。卜派為了追捕尼克利跑上頂樓，但他抵達時，尼克利已經逃走了。以「頂樓」與「馬路」這兩處作為場景舞台，視覺上就能達到兩人距離相隔甚遠的效果。

沿同一動線方向奔跑的兩人 ← D

第二個段落，描述逃跑的殺手尼克利和追捕的刑警卜派。這一段用的是典型的剪輯方式，高架下的道路與電車車站，兩個場景互相切換，兩人沿同一動線方向奔跑。之後，卜派又在仍看不清尼克利長相的情況下，展開飛車追捕。

動線交錯營造的效果 ← E

第三個段落。描述尼克利逃入高架上的電車內，卜派則從高架下開車追捕。這時，畫面上呈現出的兩人動向，就打破了180度角原則。沿著由左往右動線移動的，是駕駛汽車的卜派、汽車與電車。只有電車內的尼克利沿著由右往左的動線移動。兩條相反的動線，營造出兩人距離愈拉愈遠的效果，令觀眾產生緊張刺激的感受。

當汽車和電車靠近停靠站時，卜派駕駛的汽車再次與尼克利動線方向一致，這會讓觀眾感覺到「卜派已經快要追上尼克利了」。沒想到，尼克利搭乘的電車並未停靠這一站，只從卜派眼前通過。

在車站這個段落，卜派與電車使用了不同的動線。卜派的動線是從遠到近，愈來愈靠近電車。通過月台的電車動線則是由近到遠，愈來愈遠離卜派。

為追逐戲增添臨場感的鏡頭 ← F

在第四個段落中，卜派開始發生各種失誤，車子撞上牆壁，然後再次啟動。這時，呈現左右動線的鏡頭減少，取而代之的是增加了不少卜派的正面特寫，強調卜派堅定的視線，同時也增加了卜派主觀視線望出去的道路鏡頭。這些鏡頭相輔相成，使接連發生在卜派眼前的失誤更具臨場感。

將觀眾注意力轉移到電車內 ← G

第五個段落，以電車為主要舞台，一直進行到電車停下為止。在這一段中，電車裡的尼克利及其他乘客的鏡頭增加了，電車外觀的鏡頭也增加了。為了將觀眾注意力引導到電車內，還刻意淡化了另一頭卜派的印象。原本那些從正面拍攝卜派的特寫都換成了側臉，從卜派主觀視線望出去的道路鏡頭也減少了。

B 追逐戲的情節展開與時間分配（總長 11 分 14 秒）

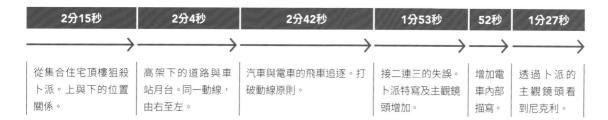

2分15秒	2分4秒	2分42秒	1分53秒	52秒	1分27秒
從集合住宅頂樓狙殺卜派。上與下的位置關係。	高架下的道路與車站月台。同一動線，由右至左。	汽車與電車的飛車追逐。打破動線原則。	接二連三的失誤。卜派特寫及主觀鏡頭增加。	增加電車內部描寫。	透過卜派的主觀鏡頭看到尼克利。

C　上與下的位置關係

卜派跑上集合住宅頂樓時，尼克利已經逃到樓下的馬路上。透過上與下的位置關係，從視覺上清楚呈現兩人距離遙遠。

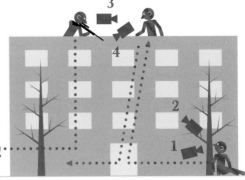

1　卜派看見頂樓的殺手尼克利。

2　頂樓的尼克利。

3　跑上樓的卜派。

4　已經逃到馬路上的尼克利。

D　沿同一動線方向奔跑的兩人

高架下的道路與電車車站，兩個場景互相切換，兩人皆在自右往左的動線上奔跑，以典型的剪輯方式連接鏡頭。

逃亡的殺手尼克利

追緝的卜派

E 動線交錯營造的效果

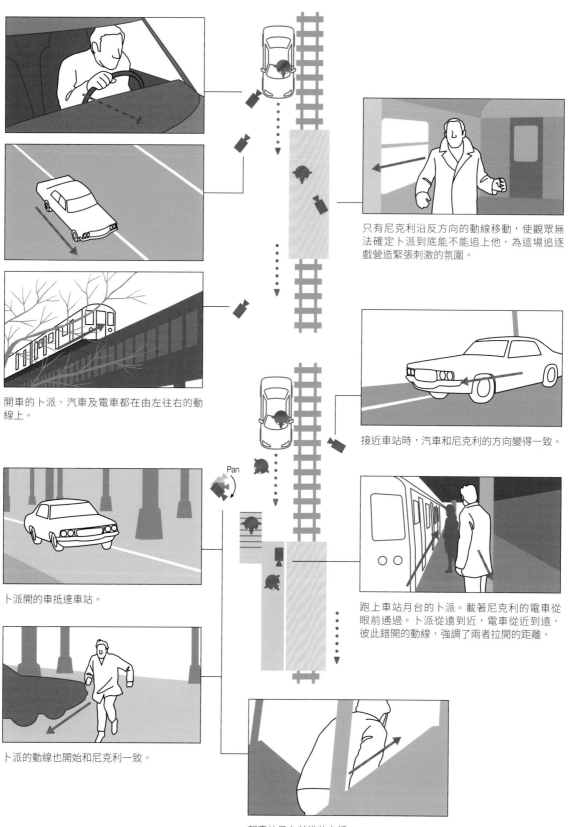

開車的卜派、汽車及電車都在由左往右的動線上。

只有尼克利沿反方向的動線移動，使觀眾無法確定卜派到底能不能追上他，為這場追逐戲營造緊張刺激的氛圍。

接近車站時，汽車和尼克利的方向變得一致。

卜派開的車抵達車站。

跑上車站月台的卜派。載著尼克利的電車從眼前通過。卜派從遠到近，電車從近到遠，彼此錯開的動線，強調了兩者拉開的距離。

卜派的動線也開始和尼克利一致。

朝車站月台前進的卜派。

F 為追逐戲增添臨場感的鏡頭

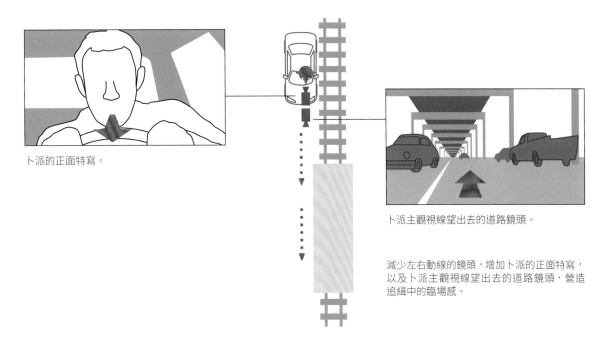

卜派的正面特寫。

卜派主觀視線望出去的道路鏡頭。

減少左右動線的鏡頭,增加卜派的正面特寫,以及卜派主觀視線望出去的道路鏡頭,營造追緝中的臨場感。

G 將觀眾注意力轉移到電車內

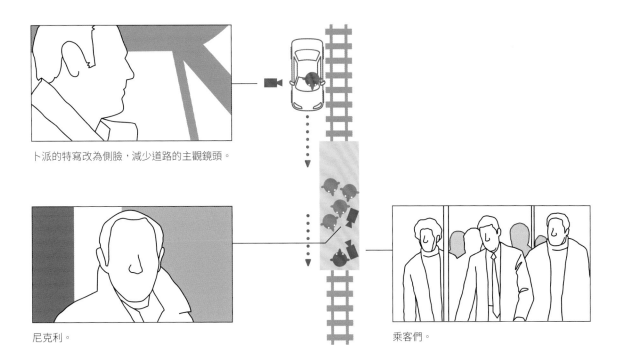

卜派的特寫改為側臉,減少道路的主觀鏡頭。

尼克利。

乘客們。

增加電車內尼克利、其他乘客以及電車外觀的鏡頭,削弱卜派這一方的印象。

勾勒卜派心境的主觀鏡頭 ☛H

最後的第六個段落,一路進行到卜派槍殺尼克利為止。尼克利的臉觀眾早就看清楚了,只有卜派從未清楚看見他的臉。在這裡有效地運用了卜派的主觀鏡頭,來表達他是如何確定電車停下後,那個從車上下來的男人就是自己正在追緝的殺手。起初只有遠方小小身影的尼克利,一路走近到清楚看見臉型,這一段全部以卜派的主觀鏡頭剪輯而成。透過這樣的呈現手法,觀眾自然能夠勾勒出卜派當下的心境。

剪出看起來像在追逐電車的影像

縱觀這個段落,電車和卜派開的車只有兩次出現在同一畫面。一個是卜派開的車與電車並列奔馳的遠景鏡頭,一個是開車的卜派隱約在側邊看見電車的鏡頭。

卜派主觀鏡頭中的高架橋、映在汽車擋風玻璃上的高架橋、從高架橋縫隙間窺見的汽車……格林伯格透過剪輯,連接起高架橋與卜派駕駛的車,呈現出汽車追逐電車的影像。或許因為電車行駛於高架橋上,在格林伯格的想法中,高架橋就與電車劃上等號了吧。實際上汽車並未追逐電車,但是透過剪輯的技巧,就能做出看起來像在追逐的影像。

後製的重要性

格林伯格為剪輯這場飛車追逐戲所費的心力,到現在還有許多值得後人學習的地方。最厲害的是,觀眾幾乎完全不會察覺到這些場景背後花了多少剪輯上的工夫。即使有出色的劇本和優秀演員的好演技,在拍攝現場也拍下了具有震撼力的影像,如果只有照本宣科般按部就班地剪輯,最後只會讓一切白搭。

我想把拍電影比喻為壽司。做壽司的所有過程都

H　勾勒卜派心境的主觀鏡頭

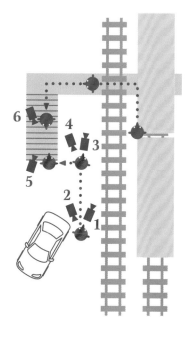

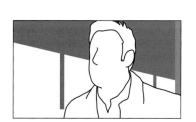

1 從電車上下來的人(尼克利)。

4 仍無法確定的卜派。

2 卜派看見遠處小小的尼克利。

5 看清尼克利的長相了。

3 視野中愈來愈大的尼克利。

6 確定之後,舉槍的卜派。

要謹慎小心地處理，顧客才能專注於體驗美食，為食物的美味所感動。思考菜色的是企劃和劇本，準備食材的是攝影師，站在板前捏壽司的，則相當於剪輯和音效等後製人員。格林伯格以《霹靂神探》一片拿下了奧斯卡最佳剪輯獎。

真實電影手法

《霹靂神探》受歐洲電影，尤其是義大利電影《阿爾及爾之戰》（ La battaglia di Algeri, 1966 ）及法國電影《大風暴》（ Z, 1969 ）強烈影響。這些電影，都是以「真實電影」（cinéma vérité）手法拍攝而成。這種電影類型源於紀錄片風格，特點是注重即興與大量運用手持攝影的手法，拍出彷彿攝影機只是碰巧在現場的影像。

佛雷金活用他曾任紀錄片導演的經驗，以偏向真實電影手法的方式製作這部電影。他曾花上好幾個月時間，跟著原著原型人物的兩位刑警前往搜查第一線，他將當時目睹的警察辦案時滿口惡言、高壓搜索的姿態融入這部電影，使角色更加有血有肉。為了形塑角色，哈克曼與謝德也同樣花半個月時間體驗了這些。順帶一提，原型人物之一的刑警，後來在電影中客串飾演兩人的上司。

紀錄片出身的攝影師

《霹靂神探》的拍攝，採用美國的攝影指導制，擔任攝影指導的歐文・羅斯曼（Owen Roizman）負責照明，實際操作攝影機的攝影師則由古巴籍的恩里克・布拉佛（Enrique Bravo）擔任。

古巴革命發生時，恩里克從組織游擊隊到革命結束，一路伴隨在卡斯楚將軍身邊，擔任紀錄片的攝影師。羅斯曼曾表示恩里克的手持攝影功力很高，為了拍出更自然的畫面，把攝影機扛在肩上時，還會故意拿掉穩定攝影機的肩架不用。

呈現真實電影風格的拍法

拍攝前，佛雷金事先做了充分的勘景和拍攝準備，正式開拍後，採用使影像看上去呈現真實電影風格的拍法。在彩排與燈光準備的階段，佛雷金刻意不讓恩里克進場，等一切準備就緒才讓他加入，

要他在完全不知卜派等人會如何走位移動的狀態下，直接開拍。

究竟哪幾場是這樣拍，很難一一盡數，不過佛雷金確實用這種方式拍了很多場。已知的部分包括卜派在警察局找上司談判，要求以自己和搭檔的搜查為優先這一場（30分48秒處），以及刑警們在街頭跟蹤海洛因走私販的場景（43分處）。

除非拍攝當下遇到器材故障或是路人不小心入鏡，基本上佛雷金都奉行正式開拍時一鏡到底的信條，藉以留下演員們最自然生動，不假修飾的演技。佛雷金的這種做法，正好得以充分發揮恩里克的實力，拍出讓觀眾難以預測下一步會發生什麼的懸疑刺激畫面。

羅斯曼與恩里克的雙攝影機

在高潮中展開的警隊與販毒組織槍戰這場戲，佛雷金希望能以新聞影片的方式呈現，使用了兩台攝影機同時拍攝。拍攝警隊這邊的攝影機由羅斯曼掌鏡，拍攝販毒組織這邊的攝影機則由恩里克掌鏡。佛雷金讓兩人按照自己的方式拍攝，兩相對比即可清楚看出，恩里克的構圖雖然比較鬆散，但更準確地捕捉到拍攝對象。

拍攝紀錄片所需的能力

你或許也聽說過「拍紀錄片的攝影師拍得來劇情片，拍劇情片的攝影師卻拍不來紀錄片」的說法。這話雖然說得過於偏激，但也不只是單純地指出孰優孰劣。正如有人擅長指揮交響樂團般的拍攝方式，也有人擅長單人歌唱般的拍攝方式。《霹靂神探》正是羅斯曼和恩里克分別在各自擅長領域發揮優秀實力拍出的成果。

不過，拍劇情片的攝影師很少去拍紀錄片也是不爭的事實。這是因為拍攝紀錄片時，原始樸拙的掌鏡能力更為重要的緣故。

拍紀錄片出身的攝影師們

為眾多法國新浪潮導演掌鏡而聞名的傳說級攝影師納斯托・阿爾曼卓斯（Néstor Almendros），最早便是以拍攝紀錄片累積資歷。在日本劇情片領

域中，像是為是枝裕和導演掌鏡而為人熟知的山崎裕、為多位風格獨特導演撐起作品的鈴木達夫和田村正毅、活躍於石原PRO 的金宇滿司，以及其他無數拍出優秀劇情片的攝影師，都曾有過拍攝紀錄片的經驗。

劇情片的攝影師當然一樣會思考觀眾如何接受自己拍出的影像。但是，為紀錄片掌鏡時，攝影師的眼睛與耳朵是以更原始、本能的方式，在拍攝現場持續進行反射動作，這就不是一朝一夕就能累積的技術。

透過獨特技巧展現的低光調影像

對於曾擔任廣告攝影指導的歐文・羅斯曼來說，《霹靂神探》是他拍攝的第一部電影。羅斯曼第一次與佛雷金及德安東尼見面時，兩人告訴他，不需要拍出「漂亮的影像」，他們想要的是粗糙的，類似紀錄片風格的影像。同時，他們也要求羅斯曼拿出專業。所謂的專業，就是要讓電影從頭到尾呈現調性統一的畫面。

羅斯曼拍出了暗沉的低光調影像，不過，最大的特點還是在於對比柔和。透過柔和的對比，骯髒的城市樣貌就從影像的暗部浮現了。羅斯曼很幸運，本片拍攝的季節正值深冬，紐約經常處於能捕捉到斜光的陰天。羅斯曼想拍出的畫面，正需要這種質地柔和的光線。

宛如虐待膠卷的技巧

除了運氣好能在斜光下拍攝，他還用了對當時膠卷電影來說，令人難以想像的破格技巧。先以曝光不足（光圈調小1～2個檔位）的方式拍出偏暗的影像，之後再結合膠卷的顯影（增感）與沖印，將影像調整出想要的亮度。經過這樣的調整，影像的暗部會從黑色變成煙燻般的深灰色，產生沙沙的顆粒感。羅斯曼的目的就是要用這種效果來展現紐約的陰暗面。

這種宛如虐待膠卷的技巧，會令膠卷性能變得不穩定，要維持整體影像的統一調性就更困難了。羅斯曼只能配合各種光線條件，一次又一次調整曝光

與顯影的方式，完成調性統一的畫面，讓人一點也感覺不出《霹靂神探》拍攝過程有多艱難。這正可說是羅斯曼的專業表現。

挖空心思讓人看不出費了哪些心思

《霹靂神探》室內場景使用的是「現場光」（Practical Lighting）的燈光技巧，盡可能活用現場的光線，只有在光線不足的時候才加入小型照明器材。以這種手法拍攝的影像，即使打了燈，看上去也像在自然光線下。雖然現在這已經是很常見的手法，但在70年代前半的當時，多數彩色電影都追求著明亮華麗的高光調影像，爭相使用大型照明器材。相較之下，《霹靂神探》的這種手法，可說是相當難得的嘗試。

挖空心思運用各種技巧時，很容易產生一個缺點──觀眾的視線被這些費心安排過的影像吸引了注意力，導致比起電影本身，對畫面留下更深刻的印象。但是，《霹靂神探》卻沒有給人這種刻意而為的感覺。這是因為在鏡頭的選擇上，幾乎不採用極端的廣角或望遠鏡頭，構圖也非常單純，力氣全都放在突顯電影本身。

參考資料：DGA's Action Magazine, March-April 1972. ／ William Friedkin On 'The French Connection' At 50 And The Sequel He Still Wants To Make ／ ASC1972 年 2 月号 Photographing The French Connection ／ The French Connection Blu-ray ／ DP Owen Roizman ASC & The French Connection

CASE

04

在燈光、攝影與構圖上下工夫
連「隱形人」都能描繪出來

《隱形人》

導演：雷．沃納爾

原文片名：The Invisible Man　監製：Jason Blum、Kylie du Fresne　原著：H. G. Wells、James Whale
劇本：Leigh Whannell　攝影：Stefan Duscio　美術：Alex Holmes　服裝：Emily Seresin　剪輯：Andy Canny
音效：P.K. Hooker、Christopher Bonis、Tom Burns　配樂：Benjamin Wallfisch
主演：Elisabeth Moss、Aldis Hodge、Storm Reid、Oliver Jackson-Cohen
片長：124分　長寬比：2.39：1　年分：2020　國別：美國、澳洲
攝影機＆鏡頭：ALEXA LF、Arri Signature Prime Lenses

《隱形人》（*The Invisible Man*, 2020）的導演雷‧沃納爾（Leigh Whannell）是《奪魂鋸》系列的編劇，他擅於編織出巧妙的故事情節，深受驚悚片影迷愛戴。《隱形人》是他第三部導演作品。

劇情講述女主角西西莉亞原本受大富豪兼天才科學家男友艾卓安的虐待與控制，後來在妹妹艾蜜莉的幫助下順利逃離。三星期後，躲在友人詹姆士家中的西西莉亞接獲艾卓安自殺身亡的消息。接下來，西西莉亞身邊陸續發生無法解釋的離奇事件，她才察覺某種肉眼不可見的東西（也就是「隱形人」）就在自己身邊。不只西西莉亞，連她身邊的人都紛紛受到生命威脅。

全新的「隱形人」展現手法

相較於從「加害者」（隱形人）視角描寫的經典恐怖電影《隱形人》（*The Invisible Man*, 1933），2020年版的《隱形人》則轉為由「被害者」的視角出發。被害者西西莉亞的男友是個反社會型人格障礙者，她長期受男友迫害，卻無法受到法律保護，電影藉由描繪這樣的狀況，為心理驚悚片開拓了一條新道路。

此外，在這次2020年版的《隱形人》電影中，與過去所有描述「隱形人」的電影最大不同，就是不試圖以各種方式呈現「看不見的隱形人」，而是反過來「讓人找不到應該出現在那裡的隱形人」，來作為展現手法上的最大特點。為了達到這種展現手法，需要攝影運鏡、構圖與燈光的巧妙配合。

在攝影棚內搭建的房子 ☛A

《隱形人》舞台設定在美國西部沿岸，實際上拍攝工作幾乎都在澳洲進行。以好萊塢電影來說，這部電影的七百萬美元預算偏低。不過，因為是在有電影優惠稅制的澳洲拍攝，再加上匯差，實際上可用的預算可說是增加了一倍。此外，「減少拍攝場地」是低預算電影為了節省成本經常使用的方法之一，《隱形人》正使用了這個方法，將主要拍攝場地縮減為三處。

主場景之一的「詹姆士家」，便是運用不多的預算，在攝影棚內搭建出的布景。搭建布景有許多好處，例如在拍攝西西莉亞被「隱形人」拋飛的戲時，必須使用令演員騰空的鋼絲裝置。比起實景拍攝，布景可配合做出更安全的防護措施。另外，布景房屋的天花板可隨時移除，讓攝影機從更高的位置向下拍攝，這是一般房屋實景拍攝時無法達到的效果。

動作控制系統 ☛A

即使以低成本製作，《隱形人》仍保持一定程度的影像品質，乃是因為使用了當時最新的器材。攝影機使用的是剛上市不久的Alexa LF，而為了兼顧銳利度與色調平衡，鏡頭則使用日本也經常使用的ARRI Signature Prime。

拍攝看不見的隱形人的施暴場景時，使用了合成用攝影器材D2 Motion ARGO。這是一種動作控制系統（motion control），在電腦控制下，能夠無限次精確重現相同的運鏡，是電影合成影像時不可或缺的器材。

使用動作控制系統的理由

之所以使用動作控制系統，是因為在合成影像時，至少需要拍下一模一樣的畫面兩次。第一次拍攝包括隱形人在內所有演員的演出，第二次只拍沒有人的空景。拍好之後，在後製時消掉第一次拍攝時的隱形人，再將第二次拍攝的空景嵌上去。

寫成文字好像很簡單，然而，使用動作控制系統拍攝時，比一般攝影需要花費更多時間設置器材。有時就算已準確地拍下同樣的畫面，只要兩次拍攝的畫面角度有一度或兩度的落差，合成出來的影像就會失敗。因此，拍攝現場需要注意的細節很多。在攝影棚內搭建的布景拍攝，也有利於動作控制系統的設置。

A 在攝影棚中搭建的房子

在攝影棚中搭建「詹姆士的家」有何好處？

● 方便設置鋼絲，防護措施的安全性更高
● 方便設置動作控制系統
● 能從更多樣化的方位設置攝影機

鋼絲設置圖。

攝影時穿著合成用服裝（綠色緊身衣）的「隱形人」，在後製時消除。

橫搖的用途

「橫搖／pan」是電影業界的術語，指的是攝影機以腳架為軸心作水平轉動，由於拍出的畫面看起來像「全景／panorama」，因而稱為「pan」。作垂直轉動的運鏡則稱為「直搖／tilt」。橫搖的用途可大致分為兩種，第一種是用於追隨拍攝對象，第二種則是「從原先拍攝對象所在的A點，轉移至另一個拍攝對象所在的B點」。

沒有拍攝對象的橫搖 ←B

《隱性人》在西西莉亞逃離艾卓安家前，換衣服的那場戲中（6分53秒處），使用了沒有另一個拍攝對象的橫搖運鏡。先用遠景鏡頭呈現位於A點的西西莉亞，接著鏡頭慢慢往左橫搖，拍出本該出現另一個拍攝對象的長廊（B點）。給了觀眾「B點會出現什麼」的感覺，但卻又什麼都沒有。接著鏡頭再往右橫搖回去，呈現位於A點的西西莉亞。這個沒有拍攝對象的橫搖暗示了「那裡或許有什麼，但是看不見」。正是這個手法，為《隱形人》營造了詭異而令人不適的氛圍。

用「產生陰影的燈光」營造不安與恐懼

許多驚悚或恐怖片都會使用「產生陰影的燈光」，利用陰影「令人看不清楚想看的東西」的特性，帶給觀眾不安與恐懼的感受。在《隱形人》片中，西西莉亞深夜於家中徘徊的場景、西西莉亞和詹姆士女兒雪妮一起躺在床上的場景，以及西西莉亞只帶著手電筒跑進閣樓搜索的場景，都運用了這種「產生陰影的燈光」效果。

用「沒有陰影的燈光」製造詭異氛圍

從《隱形人》特有的呈現手法中誕生的，就是「沒有陰影的燈光」效果。按照時間順序，將「隱形人」試圖加害西西莉亞的場景排列出來，分別是在西西莉亞房間的場景、在詹姆士家廚房的場景、西西莉亞和艾蜜莉碰面的中式餐廳、西西莉亞被隔離的精神病院、以及詹姆士家的走廊。這五個場景都使用了「沒有陰影的燈光」效果，讓一切清楚呈現在觀眾面前，卻又看不到「隱形人」的存在，反而製造出令人不安的詭異氛圍。

B 沒有拍攝對象的橫搖

B 什麼都沒有的走廊　　　　　　　　**A** 西西莉亞

先呈現A點的西西莉亞，再將鏡頭橫搖至什麼都沒有的走廊（B點）。接著鏡頭再次橫搖回A點，做出詭異而令人不適的暗示。

「產生陰影的燈光」和下雨

只有一場「隱形人」行兇的戲，例外地使用了「產生陰影的燈光」。那就是下大雨的夜晚，在精神病院前停車場的那場戲。這裡之所以使用了「產生陰影的燈光」，是因為這時「隱形人」的力量減弱，他必須藏身在陰影中才不會被人發現。此外，雨水打在隱形人身上，也會使他的行跡曝光。

想讓雨滴在畫面上看得更清楚，最好的時間就是夜晚。電影裡下的雨並非真正的雨，而是由工作人員使用特殊器材，以人工方式製造的。換句話說，如果想在畫面上呈現下雨的效果，必須經過一番費心安排。而最容易讓觀眾看清雨滴的方法，則是選擇光線昏暗的背景，打上逆光照明。

透過寬銀幕比例營造不安氛圍 ☛C

《隱形人》的構圖，充分利用CinemaScope寬銀幕比例（2.39：1），營造出令人不安的詭異氛圍。

只有西西莉亞單獨一人時，攝影機從正對她的位置，拍下她一個人位於畫面正中央的構圖。電影中反覆使用這樣的構圖方式來呈現西西莉亞惶然不安的心境。

有場戲令人印象深刻，結合了西西莉亞單獨一人的鏡頭以及她的主觀鏡頭，就是西西莉亞在自己房間準備面試的那場（24分4秒處）。在西西莉亞因為感受到視線而回頭的特寫鏡頭後，切換成由她主觀視角望出去的無人空間，這兩顆鏡頭的組合，令不安的情緒倍增。

C 透過寬銀幕比例（2.39：1）營造不安氛圍

只有西西莉亞單獨一人時，將她放在畫面正中央的構圖。

西西莉亞的主觀視角，無人的空間令不安情緒倍增。

透過寬銀幕比例營造詭譎感 ← D

　　西西莉亞在廚房準備早餐的遠景鏡頭（25分27秒處）中，西西莉亞站在畫面右端的瓦斯爐前，等站在畫面左端冰箱前的詹姆士外出後，左側就成了一個無人的空間。這個乍看之下左輕右重的不平衡構圖，暗示了畫面左端可能有什麼（隱形人）存在，營造出詭譎的想像空間。

使用穩定構圖的意義

　　細看《隱形人》前半段的構圖，無論垂直線或水平線都沒有傾斜，透視感也不明顯。此外，鏡頭多半在視平線的高度拍攝，也就是差不多介於人的眼睛到胸口之間。這是對大多數人而言看得最習慣的高度，拍出來的影像也給人安定、方便觀賞的感覺。光看畫面本身或許會感到單調，然而，正因為

D 透過寬銀幕比例（2.39：1）營造詭譎感

詹姆士還在畫面左端時，整體構圖左右平衡。

左右不平衡的不穩定構圖。營造出「左側可能有什麼」（隱形人）的想像空間。

有這樣單調的畫面，才得以襯托出電影整體剪輯編排後，那些帶有特定目的的角度及運鏡，使《隱形人》成為一部具有魅力的電影。

双葉十三郎先生曾做出令人深思的評論。

「評價一部電影的基準，終究還是在於剪輯或導演的高明與否。（中略）我在看電影時，比起情節，更注重場景。有趣的情節不一定要看電影，讀劇本、小說都能享受有趣的情節。但是，說到電影的本質，終究還是在於導演如何描繪一幕一幕的場景，以及剪輯如何將一幕一幕的場景串連起來。電影的魅力就在於這當中的節奏及敘事手法。」（引用自《我選出的一百部終極電影》〔僕が選んだ究極の映画100本〕双葉十三郎著）

破壞穩定構圖的時機

「隱形人」作祟，西西莉亞與原本信任的人們之間關係紛紛惡化的段落（43分43秒處）中，開始出現原本沒有的運鏡（吊臂、手持攝影）和拍攝角度（正上方俯瞰、俯瞰），將穩定的構圖破壞，藉此傳達在「隱形人」的惡意折磨下，西西莉亞痛苦的精神狀態。

視平線帶來的穩定構圖 ← E

前往艾蜜莉家的西西莉亞，因為一封不是自己寄出的email，而被艾蜜莉斷絕關係。在這個時間點，西西莉亞對自己承受的精神折磨尚無自覺，因此畫面仍以視平線拍攝，為的是不搶在西西莉亞之前洩漏情緒的轉變。接著，用跨越假想線（請參照P.25的180度角原則）的手法，呈現出兩人說話時眼神並未相交，強調艾蜜莉發怒、拒絕與西西莉亞對話的態度。

E　視平線帶來的穩定構圖

<u>艾蜜莉家玄關</u>　人物大小相同的正反拍鏡頭

錯愕的西西莉亞

發怒的艾蜜莉。

艾蜜莉與西西莉亞斷絕關係時，採用視平線帶來的穩定構圖。

在兩個人物之間來回切換鏡頭時，兩人保持相同大小（同一種鏡頭，同一拍攝距離），為的是不增強某一方的印象。

使用吊臂，拍出角色的震驚與悲傷 ☞F、G

到了晚上，回到自己房間的西西莉亞，在電腦資料夾裡找到那封不是自己寄出的email。這場戲用了兩次吊臂，表現出西西莉亞的震驚與悲傷。

第一次使用吊臂拍攝，是從正上方往下拍，鏡頭跟隨西西莉亞移動，直到她打開電腦時才下降到低角度的位置。在這個運鏡的過程中，始終沒有清楚拍出西西莉亞的表情，這讓找到那封email後的驚訝表情更令人印象深刻。

第二次使用吊臂，拍的是昏暗中躺在地上哭泣的西西莉亞。鏡頭依然從正上方往下拍，然後一邊以

90度逆時針方向旋轉一邊往上升。這樣的鏡頭使西西莉亞看起來彷彿墜入黑暗深淵，傳達出她內心的深刻悲傷。

使用手持攝影展現西西莉亞內心的混亂 ☞H

雪妮來安慰陷入沮喪的西西莉亞時，遭到「隱形人」毆打。由於西西莉亞房內沒有別人，雪妮因此誤會打她的人是西西莉亞。詹姆士聽到雪妮的哀號聲也趕來，西西莉亞將「隱形人」可能存在的事告訴兩人，他們卻不相信。

拍攝這場戲時，雪妮遭毆打後的鏡頭，多半都以

F 使用吊臂，拍出角色的震驚

西西莉亞的房間：使用吊臂1　從正上方到低角度

1 進入陰暗房間的西西莉亞。

2 拿起桌上的筆電。

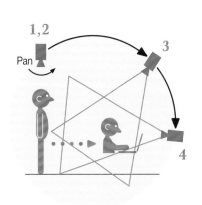

遲遲不拍西西莉亞臉上表情的運鏡，是為了強調之後露出的驚訝表情。

3 坐在沙發上，打開筆電。

4 露出驚訝表情。

手持攝影的方式拍攝，藉此展現西西莉亞當下內心的混亂。

人物大小相同的「正反拍鏡頭」 ←E

正反拍鏡頭（shot-reverse shot）指的是拍攝對戲的兩人時，鏡頭在兩人之間切換的術語。傳統的正反拍鏡頭中，兩個角色的大小相同（同一種鏡頭，同一拍攝距離）。保持人物大小相同是為了不增強其中一方給觀眾的印象。舉例來說，《隱形人》片中，艾蜜莉與西西莉亞斷絕關係的那場戲，就用了人物大小相同的正反拍鏡頭。

G　使用吊臂，拍出角色的悲傷

西西莉亞的房間：使用吊臂 2　逐漸拉高吊臂

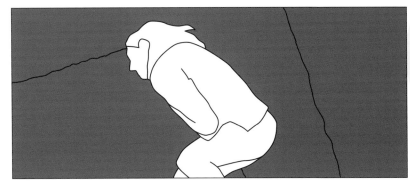

1

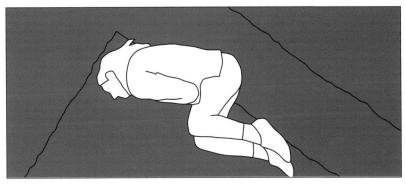

2

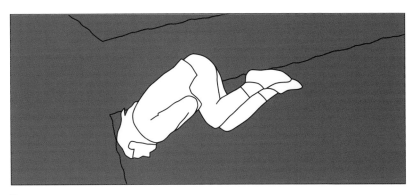

3

鏡頭一邊以 90 度逆時針方向旋轉一邊往上升，西西莉亞看起來彷彿墜入黑暗深淵。

人物大小不同的「正反拍鏡頭」 ◂─H

刻意在正反拍時讓人物大小不同，也是電影的表現手法之一。在雪妮被隱形人毆打的這場戲中，正反拍的兩顆鏡頭，一顆只會拍其中一方，另一顆則會將雙方都拍入畫面。做正反拍時，對手戲角色進入畫面與否，將改變兩方角色給人的感覺，呈現出角色之間關係的變化。

這場戲前半段的正反拍，鏡頭先是對著西西莉亞，拍攝她的單人畫面，呈現她消沉沮喪的模樣。鏡頭對著雪妮時，則讓西西莉亞也從斜前方入鏡，傳達出此時雪妮和西西莉亞關係依然親密的訊息。

進入這場戲的後半段，正反拍的呈現方式與前半段正好相反。鏡頭面對西西莉亞時，除了她之外，還拍到站在鏡頭前方的詹姆士左肩，形成兩人入鏡的畫面，顯示西西莉亞試圖與對面的兩人修復關係。鏡頭

H 呈現角色關係變化的手持攝影與正反拍鏡頭

西西莉亞的房間：使用腳架
人物大小不同的正反拍 1

1 消沉的西西莉亞單人鏡頭。

2 前來安慰西西莉亞的雪妮。畫面中兩人同時入鏡，顯示此時關係依然親密。到這裡都使用腳架拍攝。

西西莉亞的房間：手持攝影
人物大小不同的正反拍 2

1 將西西莉亞排除於畫面外，顯示兩人已不想再與她扯上關係。

2 鏡頭面向西西莉亞時，詹姆士的肩膀也於前方入鏡，顯示西西莉亞試圖與對面的兩人修復關係。這時，改以手持攝影呈現西西莉亞內心的混亂。

對著詹姆士和雪妮時，則反過來將西西莉亞排除於畫面之外，表示兩人已經不想與西西莉亞扯上關係。

俯瞰視角的環繞運鏡，呈現孤獨感 ←I

接著，場景從西西莉亞的房間逐漸移動到走廊、玄關，再到客廳。詹姆士表示不想繼續收留西西莉亞後，帶著雪妮離開了家。

落單的西西莉亞獨自在屋內走動，破口大罵看不見的「隱形人」。這時，畫面是俯瞰房屋整體的遠景鏡頭，接著鏡頭跟隨西西莉亞移動，進行順時針方向的環繞運鏡。這個運鏡方式，讓房間看上去更寬敞，也讓西西莉亞顯得更加形隻影單，暗示親密的家人朋友都從她身旁消失。

不要花招

不使用太多特效，攝影指導史特凡・杜西奧（Stefan Duscio）光靠燈光、攝影及構圖，就成功描繪出肉眼看不見的「隱形人」。選擇了如此單純的技巧，也意謂著拍攝工作有著難以矇混帶過的高難度。電影中，「隱形人」帶給西西莉亞毫不留情的精神折磨，並不只是用來嚇唬觀眾的花招，也是為了更真實呈現反社會型人格障礙者可能造成的危害。不耍花招的攝影方式，讓《隱形人》成為一部高品質的驚悚電影。若只因為它被歸類為驚悚電影就放棄觀賞這部片，那就太可惜了。

反社會型人格障礙者逼得對方喪失現實判斷力，無法保持正常心理狀態，心理學上稱為「煤氣燈效應」（gaslighting）。這個詞來自描述丈夫以巧妙手法操縱妻子心理的電影《煤氣燈下》（Gaslight, 1944）。片中飾演丈夫的卻爾斯・鮑育（Charles Boyer）演技精湛，就算我們早就知道結局，仍會忍不住反覆觀看，本片也是心理驚悚電影的一大傑作。

I 俯瞰視角的環繞運鏡，呈現孤獨感

玄關到客廳　俯瞰視角的環繞運鏡

以西西莉亞為中心，攝影機以環繞運鏡的方式拍攝，一方面讓房間看起來更寬敞，一方面突顯西西莉亞的形隻影單，暗示身旁的人都已消失。

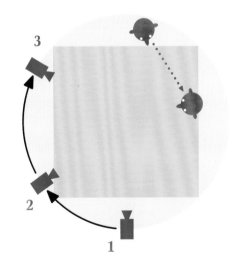

1

2

3

參考資料：*The Invisible Man* Blu-ray ／ *Photographer's Eye: Composition and Design for Better Digital Photos*（著 Michael Freeman）／「僕が選んだ究極の映画 100 本」（双葉十三郎）／「デジタル撮影技術完全ブック」（田中一成）

CASE

05

用「推鏡」手法
展現上流階級與底層階級的生存之道

《寄生上流》

導演：奉俊昊

原文片名：기생충　英文片名：Parasite　監製：郭信愛、文陽泉、奉俊昊、張英煥
劇本：奉俊昊、韓進元　攝影：洪坰杓　美術：李河俊　剪輯：楊鎮模
音效：姜惠英、崔太永　配樂：鄭在日　主演：宋康昊、崔宇植、朴素淡、張慧珍
片長：132分　長寬比：2.39：1　年分：2019　國別：韓國　攝影機＆鏡頭：Arri Alexa 65、Arri Prime DNA Lenses

奉俊昊導演從出道作品《綁架門口狗》（Barking Dogs Never Bite, 2000）起，拍出了七部非凡的作品。2019年更以《寄生上流》（Parasite）到達一個新境界。本片以幽默、嘲諷中交織淡淡哀愁的手法，描述生活於底層社會的窮人家庭金家四口，如何寄生於上流社會的富裕家庭朴家。內容不只充滿吸引觀眾的魅力，更有引人深思之處。

這部電影在各方面放入許多細節。舉例來說，光從金家四口的命名就能看出箇中巧思。父親基澤、長男基宇、長女基婷，三人的名字都使用了「基」字，和母親的名字忠淑的「淑」字合起來，正好與《寄生上流》的韓文片名「기생충」（「寄生蟲」之意）發音相近。換句話說，金家四口的名字就來自電影名稱。

《寄生上流》中的推鏡

推鏡／拉鏡（dolly in／dolly out），指的是把架設了攝影機的台車（Dolly）放在推軌上，朝拍攝對象推近或拉遠的拍攝手法。這是非常傳統又簡單的運鏡手法之一。推鏡的主要效果，是在呈現拍攝對象所處場所的氛圍後，逐步貼近拍攝目標，在畫面中慢慢放大，以達到突顯的目的。

在《寄生上流》中，推鏡的效果就被用來突顯上流社會朴家與底層社會金家兩個家庭之間不同的生存之道。

A 用推鏡突顯金家（底層社會）的生存之道

1 站在畫面中央的披薩店老闆。

2 從後方靠近披薩店老闆的金家長男基宇。

3 從左側靠近的長女基婷，繞到老闆背後。

鏡頭以觀眾難以察覺的幅度推近，從原本只有披薩店老闆一人的畫面，逐漸推近到老闆被金家三人包圍。這樣的推鏡手法，正突顯了金家「神不知鬼不覺」寄生他人的生存之道。

4 母親忠淑也加入，三人將老闆包圍起來。

用推鏡突顯金家的生存之道 ←A

金家人家庭代工的披薩盒沒折好，被披薩店老闆指責，接著金家人將老闆滴水不漏包圍的這場戲（4分37秒處）中，正使用了推鏡手法來突顯金家的生存之道。首先，鏡頭從站在畫面中央的披薩店老闆開始，以推鏡手法，拍攝依序走向老闆身旁的長男基宇、長女基婷及母親忠淑。鏡頭停止推近時，觀眾才赫然驚覺，原來不知何時三人已將老闆團團包圍。

這場用推鏡手法拍攝的戲，第一個特點是鏡頭的移動非常緩慢，觀眾因而不容易注意到鏡頭正在移動。第二個特點是鏡頭在不知不覺中變成了拍攝金家三人。以這樣的推鏡手法拍攝，用意是突顯金家「神不知鬼不覺」寄生他人的生存之道。

用推鏡突顯朴家的生存之道 ←B

金家人試圖寄生的對象——活在上流社會的朴家也有其生存之道，電影中同樣透過推鏡手法來突顯。朴太太與應徵女兒家庭教師的基宇進行面談的戲（14分18秒處），以及第一次上課後朴太太和基宇交談的戲，都使用了推鏡手法。這兩場戲都從基宇與朴太太的雙人鏡頭開始，基宇在鏡頭左前方，朴太太在鏡頭中後方。推鏡結束後，基宇已經不在畫面內，只剩下鏡頭中繼續對基宇說話的朴太太。

用在朴太太身上的推鏡，突顯出即使她對基宇說話的態度很和氣，仍下意識地在「雇主與受雇者之間」拉出一條界線。電影在拍攝金家與朴家時都使用了推鏡手法，一方面呈現「寄生他人的人們」與「被寄生的人們」之間的對稱性質，一方面突顯兩家人生存之道的共通點。

用橫搖鏡頭，突顯上流社會與底層社會的界線 ←C

朴家的一家之主東益也清楚意識著這條「雇主與受雇者」之間的界線。《寄生上流》中有兩場基澤開車接送東益的戲。即使兩人同在一輛車內，鏡頭卻總是分開拍攝兩人。顯示東益雖然對誰都很有禮

B　用推鏡突顯朴家（上流社會）的生存之道

1　長男基宇與朴太太的雙人鏡頭。

2　朴太太的單人鏡頭。

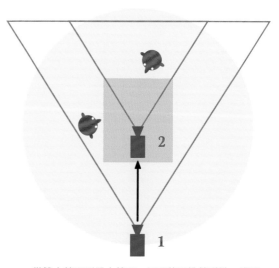

從雙人鏡頭到單人鏡頭，反覆使用推鏡手法，突顯朴家「與受雇者拉出界線」的生存之道。

貌，但他和受雇者之間仍是壁壘分明，有一條清楚的界線。

在接送過程中（46分處），基澤曾放肆地對主人東益說：「即使如此您仍愛著太太吧？」駕駛座上的基澤說完這句話後，鏡頭往右橫搖九十度，拍出坐在後座一臉困惑、強裝笑容的東益。這個橫搖將原本一直分開拍攝的兩人串連起來，暗示基澤跨過那條界線，擅自踏入主人的領域。

用推鏡突顯的寄生 ◂D

在基宇利用東益女兒多蕙吃醋的心情親了她的這場戲（21分3秒處）中，一樣使用了推鏡手法。在這場戲中，多蕙以為是自己將主導權讓給基宇，但其實，這是基宇讓她這樣覺得的。基宇藉此突破她的心房，完成對她的寄生。

在這裡，鏡頭以推鏡方式緩緩靠近坐在書桌前的基宇及多蕙。此時，若觀眾輕易就能察覺鏡頭在移動，將會營造出多蕙也察覺了基宇寄生意圖的效果。因此，為了不讓觀眾發現這場戲的推鏡，運鏡

途中插入了三次向下直搖，朝下拍攝兩人打情罵俏的手部動作，藉此轉移觀眾對推鏡的注意力。這一幕也是奉俊昊導演導戲功力和攝影師運鏡功力融為一體的精彩場景。

用燈光展現出心機與純真 ◂D

在這場戲中，儘管基宇和多蕙並肩坐在一起，兩人身上的燈光卻是分開的。基宇身上的燈光分別從左右兩側後方打下來，在他的臉部中央形成陰影，透露基宇的心機與企圖。多蕙身上的燈光則是從斜左前上方打下來，臉上沒有一絲陰霾，展現孩童般的純真。即使身處同一場所，靠燈光就能區隔出兩人對比的心境。

C 用橫搖鏡頭，突顯上流社會與底層社會的界線

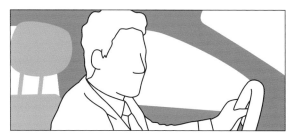

主人東益與司機基澤的鏡頭一直分開拍攝，暗示身為主人的東益認為自己與受雇者不在同一個世界。

從基澤轉向東益的橫搖鏡頭，將原本分開拍攝的兩人串連起來，暗示受雇者基澤越界踩進主人的領域。

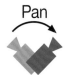

Pan

D 用推鏡和燈光突顯的寄生

用燈光在基宇臉上製造陰影，暗示他的心機與企圖。多蕙的天真與孩子氣，也用臉上沒有一絲陰霾的燈光來表現。

為了不讓觀眾察覺鏡頭正在緩慢推近，運鏡途中插入了三次向下直搖，拍攝兩人手部動作。

得意忘形的金家與攝影機的動向變化 ☞E

攝影機的動向，在金家一家人成功寄生朴家後，描繪金家日常互動的段落（50分27秒處）開始起了變化。原本只在軌道上直線移動的攝影機，現在則裝在穩定器上，攝影機彷彿長了翅膀，隨心所欲地在空間中移動，傳達著金家四人得意忘形的心境。在多蕙房間拍攝的場景就是一個清楚易懂的例子。鏡頭一方面在書桌前的基宇及多蕙四周移動，同時也跟隨著母親忠淑。

金家人在半地下室的自家吃晚餐的那場戲（51分56秒處），攝影機也呈現相同變化。在圓形軌道上沿曲線移動的攝影機捕捉著金家眾人的各自姿態。

從「家」的設計與照明看出貧富差距

「家」是兩家人貧富差距的象徵。在《寄生上流》中，家的場景來自美術指導李河俊打造的開放式布景。東益家的圍牆、家具家飾的高度、寬度、深度等，都配合CinemaScope寬銀幕比例（2.39：1）製作，設計宅邸的同時，已經將攝影機的拍攝角度和演員走位都考慮進去了。此外，拍攝前還先對陽光照射進屋內的角度、日照時間等進行縝密的調查，配合這些細節打造拍攝場地，呈現兩個「家」在採光上的巨大差異。

位於昏暗半地下室的基澤家，一天當中只有非常短暫的時間，陽光才能透過狹小的窗戶照進室內。因此，即使是白天，家中也隨時開著日光燈和鎢絲燈。透過自然光與人工光線交雜的混濁色調，傳達半地下室的濕氣及霉臭。

相較之下，山丘上的東益家，白天陽光隨時透過大面落地窗照進室內。太陽下山後，最新型LED燈和柔和的間接照明為室內營造簡潔洗練的氛圍，傳達出朴家的富裕。家庭內的照明設備除了實用性，往往也代表一個家的美學品味，劇組透過照明，明確呈現了兩個「家」的差異。

E 得意忘形的金家與攝影機的動向變化

1 放在桌上的水果。

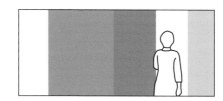

4 走出房間的忠淑。

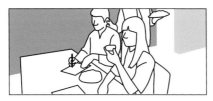

2 吃水果的多蕙。

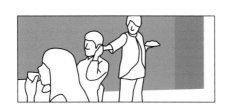

3 拉基宇耳朵的忠淑。

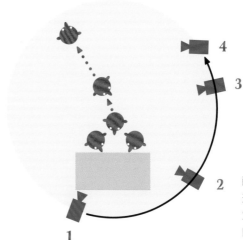

配合金家人得意忘形的心情，裝上穩定器的攝影機在空間裡平滑移動。

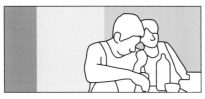

1

2

3

4

在金家半地下的家裡也鋪了圓形軌道，讓攝影機沿曲線移動。

突顯貧富差距的兩種照明及背景 ☛F

在金家長女基婷與朴太太一起走出朴家玄關的那場戲（36分處）中，使用兩種不同照明突顯了貧富差距。一開始，打在兩人身上的是來自同一光源的照明（琥珀色系），走到馬路上後，兩人身上的照明就變成來自不同光源了。

從側面拍攝基婷和朴太太面對面的雙人鏡頭中，打在基婷身上的是來自玄關燈的琥珀色系照明，打在朴太太身上的則是來自街燈的白色系照明。這場戲從中途開始推鏡，鏡頭推近到基婷的側面特寫後，往左橫搖呈現朴太太的側面特寫，為的正是突顯兩人臉上照明色調的不同。

而在基婷正臉和朴太太正臉來回切換的正反拍鏡頭中，更加入了關於背景的描寫。基婷背後是昏暗雜亂的背景，朴太太背後則是明亮簡潔的背景。這

場戲中兩人不同的照明及背景，象徵了兩家人各自的住宅結構與室內照明條件。

地形落差意味著什麼

《寄生上流》的故事舞台設定在一個有許多階梯與坡道、高低落差明顯的城市。這樣的地形也用來展現劇中人物的貧富差距。往城市的高處走，出現的會是東益家。基宇第一次造訪東益家時，映入他眼簾的是耀眼陽光、遼闊藍天和整齊草坪，這樣豐饒富裕景象，在土地狹窄、建築密集的半地下住宅中是無法看到的。

往城市低處走，金家位於半地下室的家就會出現。下大雨的夜晚，基澤等人逃離東益家，朝泡在大水中的半地下室自家前進時，一路上地形愈來愈低，逼得他們不得不正視現實，從「自以為獲得豐

F　突顯貧富差距的兩種照明

打在基婷和朴太太身上的是來自相同光源的照明。

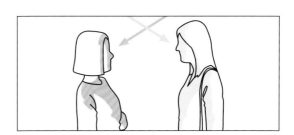

1 中途，兩人身上的光源開始不同。

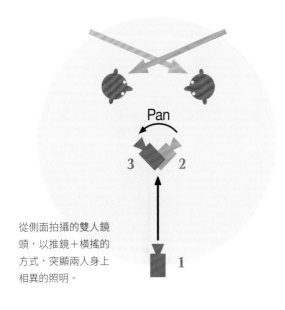

從側面拍攝的雙人鏡頭，以推鏡＋橫搖的方式，突顯兩人身上相異的照明。

2 基婷身上的是琥珀色系照明。

3 朴太太身上的是白色系照明。

饒富裕生活」的錯覺中，認清自己真正的家在什麼地方。

打在雨上的照明變化

在下大雨的段落中，照明也經過了一番精心安排。東益家的豪宅即使下大雨也不用擔心淹水。透過照明從這個家裡看出去的雨一點也不醒目，反而散發一股浪漫氛圍。然而，當金家人一逃出東益家，強烈的照明瞬間突顯了雨勢的驚人。此外，一路上街燈從LED（白色系）逐漸變成鎢絲燈（琥珀色系），透過照明的變化呈現場所的變化。

從正上方俯瞰視角，拍出夾縫中的世界

電影進入尾聲，朴家大宅庭院發生慘劇，這場戲的收尾，對「地形落差」做了出人意表的發揮。攝影機用吊臂拉高，從正上方俯瞰視角追隨著衝下樓梯逃跑的基澤。這樣的角度不易看出由高往低的下降，平面的影像暗示基澤逃入一個不是上層也不是下層的夾縫世界。此時畫面中灑落了整部劇最刺眼的陽光，也讓這一幕看起來別具象徵意義。

在本片之前，攝影指導洪坰杓已與導演奉俊昊合作過《非常母親》（*Mother*, 2009）及《末日列車》（*Snowpiercer*, 2013）。他也擔任過《燃燒烈愛》（*Burning*, 2018）、《哭聲》（*The Wailing*, 2016）、《嬰兒轉運站》（*Broker*, 2022）及日本電影《流浪之月》（*The Wandering Moon*, 2022）的攝影指導。在《寄生上流》中，洪坰杓貼切地掌握了導演的意圖，完成了經過縝密計算的拍攝工作。

F　突顯貧富差距的背景

在兩人身後加入背景的正反拍鏡頭

基婷背後是陰暗雜亂的背景。

朴太太背後是明亮簡潔的背景。

參考資料：'Parasite' : Shooting Bong Joon Ho's Social Thriller Through the Lens of Class Divide ／《이동진이 말하는 봉준호의 세계》（著 이동진）／ *Parasite* Blu-ray

06

用不同的鏡頭、散景技巧及燈光
來展現劇中角色的心境

《玩具總動員4》

導演：喬許・科雷

原文片名：Toy Story 4　監製：Mark Nielsen、Jonas Rivera　原著：John Lasseter、Andrew Stanton、Josh Cooley
劇本：Andrew Stanton、Stephany Folsom　攝影：Jean-Claude Kalache、Patrick Lin
美術：Bob Pauley　剪輯：Axel Geddes　音效：Ren Klyce、Coya Elliott、Kimberly Patrick
配樂：Randy Newman　主演：Tom Hanks、Tim Allen、Annie Potts
片長：100分　長寬比：1.85：1　年分：2019　國別：美國

　　如果玩具有生命……這或許是人人都曾夢想過的事。描繪這個夢想的系列電影《玩具總動員》（*Toy Story*），為電影界的CG動畫技術帶來很大的影響。在結局堪稱完美的《玩具總動員3》後推出的《玩具總動員4》，不免使人擔心是否畫蛇添足，然而，這部作品成功擺脫了這種揣測。不依賴任何人、不成為任何人的附屬品，找尋屬於自己的生存價值，《玩具總動員4》就是這麼一部帶領觀眾自問何為「幸福」的作品。

　　製作團隊研究了真人電影的拍攝手法後，產出了這部《玩具總動員4》，他們用真人電影也會使用的影像效果，來塑造牛仔玩具胡迪與瓷偶玩具牧羊女寶貝之間的情愫與關係變化。其中效果最明顯的，在於對燈光與鏡頭的選擇，以及對散景的掌控。「散景」是指讓拍攝對象的前景及背景失焦；我們可以透過巧妙運用散景，來創造想要的特殊效果。

更換鏡頭的理由　←A

　　人類具有在眾多人中找出一個人的能力。這是因為人的眼睛能一邊以廣範圍的視野捕捉景物，一邊接受大腦發出的「注視、凝視」指令，在腦中合成眼睛看見的影像。為了重現人類的這種影像機制，拍攝時必須更換不同鏡頭。

　　攝影機的構造與人眼相似，但有兩個很大的不同之處。想重現人類眼睛的機能，必須更換三種鏡頭（標準鏡頭、廣角鏡頭、望遠鏡頭）；而人眼看出去的透視感是不變的，更換鏡頭後透視感將會有所變化。所謂透視感，就是「近的東西看起來大，遠的東西看起來小」的視覺效果。

A　更換鏡頭可以創造不同的透視感

鏡頭的種類與視角

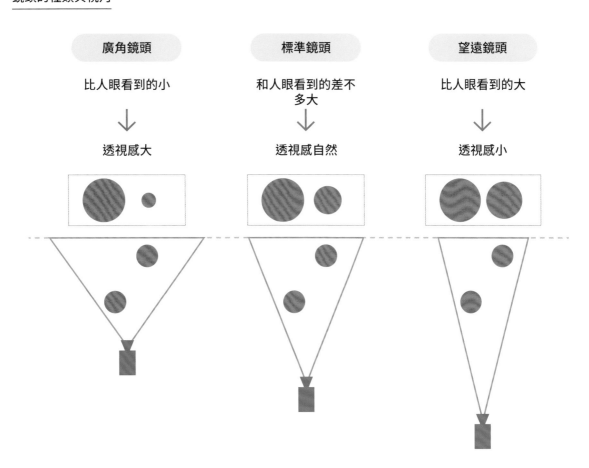

廣角鏡頭	標準鏡頭	望遠鏡頭
比人眼看到的小	和人眼看到的差不多大	比人眼看到的大
↓	↓	↓
透視感大	透視感自然	透視感小

透視感 ☛A

以下將從人眼望出去的視野和透視感的變化，來說明每種鏡頭的不同特性。標準鏡頭最接近人眼望出去的視野，透視感最自然，與人眼的感覺也最相似。廣角鏡頭的視野接近人類兩眼所能納入的全部視野，因此會比人眼習慣的視野更廣，並且廣角鏡頭的透視感比標準鏡頭大，遠方的物體看起來更小。望遠鏡頭的視野接近人眼凝視某個點時的視野，看到的物體大小比人眼所見更大，並且由於遠方的事物看起來更近，在這樣的壓縮效果下，透視感比標準鏡頭小。

用焦距來表示鏡頭種類時，數值愈大愈偏向望遠，數值愈小愈偏向廣角。標準鏡頭是所有鏡頭的基準點，其焦距通常是以「對角47°、水平40°」的視角範圍來決定的。擁有全片幅（36×24mm）感光元件的攝影機，焦距大多落在50mm。

兩人分離時的燈光 ☛B

電影開頭，下大雨的夜晚，胡迪和寶貝分離的那場戲（3分47秒處），發生在胡迪的主人家的院子中，就在一台車子的底下。胡迪想阻止主人將寶貝送給別人，寶貝卻決定接受命運，前往下一戶人家。胡

B 胡迪與寶貝，兩人分離時的燈光

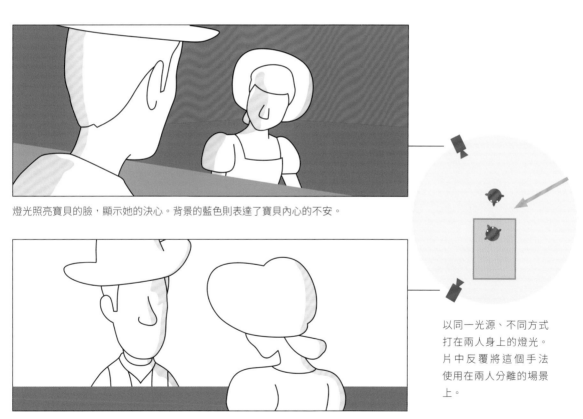

燈光照亮寶貝的臉，顯示她的決心。背景的藍色則表達了寶貝內心的不安。

胡迪臉上的陰影，呈現出內心的猶豫。

以同一光源、不同方式打在兩人身上的燈光。片中反覆將這個手法使用在兩人分離的場景上。

迪猶豫著該跟她一起走，還是留在原本的家。

　　在胡迪與寶貝面對面的這一幕中，來自同一光源的燈光，以不同方式打在兩人身上，顯示出兩人心境的差異。這部電影多次在兩人分離的場景中使用同樣的燈光。

　　打在寶貝身上的燈光來自左斜前方，照亮了她的整張臉，顯示寶貝已經下定決心。前往未知家庭的不安，則用背景的藍色來表達。打在胡迪身上的燈光來自斜後方（逆光），在他臉上投射陰影，顯示胡迪內心的猶豫。

兩人重逢場景選用的鏡頭與散景表現 ← C

　　胡迪在白天的公園裡與闊別九年的寶貝重逢的這場戲（35分處）中，以輪流映出兩人表情的正反拍鏡頭呈現。焦距只放在兩人臉上，背景與前景則是模糊的散景，用意為突顯兩人重逢時的表情。在鏡頭的選擇上，胡迪用的是標準鏡頭，寶貝用的是望遠鏡頭。兩者之間透視感的差異，使寶貝在畫面上的印象更強烈，可以感覺到胡迪非常開心能與寶貝重逢。

C　兩人重逢場景選用的鏡頭與散景表現

對寶貝使用望遠鏡頭。

對胡迪使用標準鏡頭。

背景與前景經過散景處理，更能突顯兩人臉上的表情。不同鏡頭造成透視感的不同，加強寶貝給人的印象。

用背景呈現不同世界 ☞D

兩人繼續移動到公園植栽後方，聊著彼此的近況。在這場戲中，從背景的選擇也可看出兩人生活在不同的世界。胡迪的背景是簡單的綠色植物，相較之下，寶貝的背景多為灰色，還放了遙控車等形狀複雜的東西，令人感受到她生存在一個更加雜沓的現實世界中。

呈現寶貝心境變化的背景 ☞D

胡迪拜託寶貝一起去救出被關在古董店「第二次機會」裡的玩具夥伴叉奇。起初寶貝拒絕了胡迪，在胡迪的說服下，想起那些和孩子們共度的過往，寶貝才勉強答應。

這時寶貝的背景變化正好呈現了她心境上的轉變。被選為寶貝身後背景的，是一個燦亮的綠色圓形（排水管另一頭的植物）。這與胡迪背景共通的綠色，象徵著寶貝想起了與胡迪共度的過去。

改變背景散景方式的意義 ☞E

胡迪與寶貝朝古董店「第二次機會」前進的途中，順道經過了移動式遊樂園裡旋轉木馬的尖塔。透過兩人背景散景方式的不同，傳達「兩人眼中看見的是不同事物」的訊息。面朝胡迪的雙人鏡頭中，配合正在暢談世界有多廣大的寶貝，除了胡迪之外，連背景都清楚聚焦，象徵寶貝活在一個寬廣的世界中。

面朝寶貝的雙人鏡頭中，畫面則只聚焦在寶貝臉上，背景呈現模糊。透過這個方式，暗示眼前這位獨立自主的女孩堅強活在世界上的生存之道，深深吸引了胡迪，也讓觀眾預感《玩具總動員》系列一直以來的主角胡迪，這次將在寶貝的帶領下大大改變自己的人生。

用燈光與散景襯托寶貝的美 ☞F

傍晚時分的「第二次機會」（61分處）是本片光線最美的一幕。胡迪和寶貝爬上架子時，天花板上大量的水晶吊燈在夕陽餘暉的照耀下閃閃發光。寶貝開心地看著水晶吊燈說：「這是店裡我唯一喜歡的地方」。

這場兩人對手戲中的正反拍鏡頭，運用了與兩人在公園重逢時相同的手法，讓畫面只聚焦在兩人身上，背景與前景都以散景方式處理。寶貝背後的水晶吊燈也因為沒有對焦，使她四周像充滿亮晶晶的寶石一般，襯托著寶貝的美。唯獨胡迪身邊看不到這些亮晶晶的吊燈，為的是用他的黯淡無光來對照寶貝的耀眼。

D 用背景呈現不同世界

胡迪的背景是一片單純的綠色。

寶貝的背景偏向灰色系，還有許多形狀複雜的東西。

出現在寶貝背後的綠色圓形（排水管另一頭的植物），象徵她心境上的變化。

E 改變背景散景方式的意義

面朝寶貝的雙人鏡頭，寶貝的背景以散景處理，突顯胡迪深受寶貝吸引，眼中只有寶貝。

面朝胡迪的雙人鏡頭，胡迪與背景焦距都很清楚（深焦鏡頭），展現寶貝所處世界的寬廣。

F 用燈光與散景襯托寶貝的美

模糊的水晶吊燈使寶貝四周閃閃發光，將她襯托得更美。

胡迪的位置在水晶吊燈的光芒之外，用他的黯淡無光來對照寶貝的耀眼。

兩人對立時，鏡頭、燈光及背景的運用 ☞G

　　拯救叉奇失敗後，在這場以夜晚的「第二次機會」後門為舞台的戲（65分處）中，胡迪主張重回店內，寶貝卻要他看看四周受傷的夥伴們。

　　這裡，鏡頭以正反拍方式在胡迪與寶貝之間切換，但兩人用的卻是不同種類的鏡頭。寶貝用的是標準鏡頭，胡迪用的則是望遠鏡頭。畫面上的寶貝呈現自然的透視感，顯示她說服胡迪時的冷靜沉著。胡迪則在望遠鏡頭的壓縮效果下被放大，強調了他不聽勸告的頑固。

　　除了鏡頭的透視效果外，燈光與背景也有助於描繪兩人的心境。寶貝的背景明亮，相較之下，胡迪身後則呈現陰暗混亂的背景，暗示陷入混亂的內心。同時，燈光照亮寶貝的臉，胡迪的臉則因逆光而籠罩陰影。和九年前的分離場景打上相同的燈光，暗示著兩者中即將有一人離開。

展現胡迪決心的鏡頭與燈光 ☞H

　　在夜晚的旋轉木馬頂端及露營車帳篷上方的這場戲（84分處）中，胡迪與寶貝再次迎來了別離。這場戲中有三次從側面拍攝的雙人鏡頭，這三次的鏡頭選擇和照明方式的變化，也能看出兩人的心境。

透過鏡頭的選擇，呈現感傷氛圍與戲劇性 ☞H

　　鏡頭的選擇依序是廣角鏡頭、標準鏡頭、望遠鏡頭。第一個雙人鏡頭使用廣角鏡頭強調透視感，令背景的摩天輪看起來很小，並在構圖上帶入較大面積的黑暗夜空，藉以呈現胡迪內心的感傷。

　　第二個雙人鏡頭使用的是標準鏡頭，將背景裡的摩天輪拿掉，整體印象比第一次及第三次的雙人鏡頭都要弱。若用音樂來比喻的話，就像進入副歌前的段落。

G　兩人對立時，鏡頭、燈光及背景的運用

面向胡迪時使用望遠鏡頭，透過壓縮效果增強他散發的威勢。此時的燈光使胡迪的表情和背景偏暗，展現他內心的混亂。

H 展現胡迪決心的鏡頭與燈光

廣角鏡頭　　逆光

標準鏡頭　　側光

望遠鏡頭　　光源來自斜前方

胡迪與寶貝的這三顆雙人鏡頭，第一顆選擇使用廣角鏡頭，第二顆選擇使用標準鏡頭，第三顆選擇使用望遠鏡頭，目的是透過透視感的變化帶出電影的戲劇性。至於燈光，第一顆兩人的表情都籠罩陰影，第二顆只有胡迪的臉是暗的，寶貝的臉則被燈光照亮，第三顆燈光同時照亮兩人的臉。第一顆和第三顆，打在兩人身上的燈光一致，顯示出他們的心意相通。

第三個雙人鏡頭使用了望遠鏡頭，摩天輪再次入鏡。透過壓縮效果，遠方的摩天輪看起來變大、變近了。畫面充滿璀璨的光芒，顯示胡迪與夥伴道別，與寶貝一起追求幸福的決心。

以一致的燈光顯示兩人心意相通 ← H

第一顆雙人鏡頭的燈光來自摩天輪的光線，燈光從畫面後方照來（逆光）。因此，胡迪和寶貝臉上都籠罩了一樣的陰影。換句話說，這一幕透過燈光描繪出兩人面臨分離時同樣的寂寞。

第二顆雙人鏡頭，胡迪和寶貝站的位置改變，來自摩天輪的燈光也以不同方式打在兩人臉上。與九年前分離時及「第二次機會」後門對立時同樣的「分離燈光」，暗示了兩人即將再次分離。心中仍有猶豫的胡迪臉上依然陰暗，而已經轉換心情的寶貝則已有半張臉發光。

第三顆雙人鏡頭，來自畫面斜前方的旋轉木馬燈光，同時照亮胡迪與寶貝的臉，呈現兩人內心相同的喜悅。

這場戲的特點是，第一顆雙人鏡頭與第三顆雙人鏡頭在胡迪與寶貝身上都用相同方式打燈，以一致的燈光顯示兩人心意相通。

將恐怖娃娃變成可愛娃娃的燈光 ← I

《玩具總動員4》中的反派——女孩造型的娃娃蓋比，一心以為故障的發聲盒是自己無法成為受人疼愛玩具的原因，試圖搶奪胡迪身上的同款發聲盒。

以「第二次機會」店內光線昏暗的倉庫為舞台，展開一場蓋比逼近胡迪的戲（67分20秒處）。在這場戲中值得注意的是蓋比身上的燈光轉變了三次。

一開始的燈光，是光源來自上方的微暗藍色系燈光，接著同樣是來自上方，但轉為更陰暗的綠色燈光，使蓋比看上去就像恐怖電影裡的怪物。

在蓋比開始對胡迪訴說「只要一次就好，自己也想擁有成為孩子們玩具的機會」時，燈光產生了明顯變化。此時的燈光轉為柔和的琥珀色，光源也從上方轉變為正面。

除了燈光上的變化，一開始呈現回音效果的蓋比聲音變得正常後，也讓蓋比看上去像個心地善良的娃娃。不知不覺中，胡迪與觀眾都能對原本的反派角色蓋比產生同理心。

微弱的光帶來希望

從胡迪手中得到發聲盒的蓋比，立刻在心心念念的人類女孩面前積極爭取成為玩具的機會。這時，放在蓋比附近的床頭燈曾有一瞬間照亮她的臉龐，令人以為蓋比即將實現夢想。然而，女孩卻對蓋比展現冷淡的態度。之後，古董店打烊，燈也被關掉，店內再度恢復陰暗，加強了蓋比的落寞。

當胡迪安慰失意的蓋比時，店內的昏暗燈光扮演了重要的角色。正因店內昏暗無光，才能看見馬路對面空地上移動式遊樂園發出的光。這微弱的光芒在店內開燈時完全看不見，卻在此時為蓋比深深受傷的心靈帶來一絲希望，成為後來蓋比掌握幸福的開端。

不同時段的燈光，為場景帶來各種表情

當我們要為一個場景設計整套燈光時，《玩具總動員4》中「第二次機會」的這場戲，是很好的參考對象。日出前昏暗蒙塵的店內，讓人聯想到令人毛骨悚然的哥德式恐怖片。到了白天，從天窗灑下的陽光與地板的反射光，則為店內營造了柔和的光線。就像這樣，不同時段的燈光，為場景帶來各式各樣的表情，這些光線的運用也和劇情內容關係密不可分。

《玩具總動員》系列的魅力不只是出色的劇本及導演，片中呈現的自然現象、玩具材質及質感、光線的運用方式等，在在呈現出真實的「世界」。站在攝影者的角度，這些影像甚至能成為拍攝真人電影時的參考。

I　將恐怖娃娃變成可愛娃娃的燈光

一開始是昏暗的藍色系燈光，光源來自上方。接著同樣是來自上方的燈光，
但變成更陰暗的綠色系，使蓋比看上去像個詭異的恐怖娃娃。最後轉為光
源來自正面的琥珀色柔和光線，蓋比也變成了一個可愛的娃娃。

資料來源：*Toy Story 4* Blu-ray

在專業人士的巧手編排下
創造出讓人忘記攝影機存在的
「一鏡到底」

《1917》

導演：山姆‧曼德斯

原文片名：1917　監製：Sam Mendes、Pippa Harris、Jayne-Ann Tenggren、Callum McDougall、Brian Oliver
劇本：Sam Mendes、Krysty Wilson-Cairns　攝影：Roger Deakins　美術：Dennis Gassner
服裝：Jacqueline Durran、David Crossman　剪輯：Lee Smith　音效：Mark Taylor、Stuart Wilson　配樂：Thomas Newman
主演：George MacKay、Dean-Charles Chapman
片長：119分　長寬比：2.39：1、1.90：1（IMAX版）　年分：2020　國別：英國、美國
攝影機＆鏡頭：Arri ALEXA Mini LF、Arri Signature Prime Lenses

以《007》系列電影為人熟知的導演山姆·曼德斯（Sam Mendes）執導的這部《1917》，舞台設在1917年4月6日第一次世界大戰時的法國。英國司令部接獲消息，得知前線一千六百名士兵正面臨危機，即將踏入德軍設下的陷阱。然而，傳遞訊息的電話線卻因故中斷。這時，史考菲中尉（喬治·麥凱〔George MacKay〕飾）與布雷克中尉（迪恩–查爾斯·查普曼〔Dean-Charles Chapman〕飾）接到上級命令，必須橫越敵方陣地，把中止攻擊的信件帶往前線。

本片劇情來自曼德斯祖父對他講述的內容。曼德斯的祖父年輕時，曾在大戰中擔任傳令兵，這是他從當時所遇見的人那裡聽聞的故事。曼德斯還找來自稱「歷史阿宅」的克莉絲蒂·威爾森–克倫斯（Krysty Wilson-Cairns）共同撰寫劇本，前往當地調查，對情景做了縝密的描述。人物描寫方面，則是先閱讀當年士兵們所留下、數量龐大的第一人稱體驗談，再用這些細節建構出劇中角色。

《1917》公開上映時，片中以一鏡到底手法（嚴格來說分成了兩個段落）實時拍出士兵們親臨戰場的體驗，令該片一時蔚為話題。曼德斯曾提及，採取這種手法是因為重視與出場角色之間合為一體的感覺，而靈感則來自他的孩子所玩的射擊類電玩遊戲。不過，我擅自推測，他或許也在閱讀大量的第一人稱體驗談時，從中得到某些靈感？

首次挑戰一鏡到底的電影《奪魂索》

史上第一部挑戰一鏡到底的電影，是亞佛烈德·希區考克（Alfred Hitchcock）導演的《奪魂索》（Rope, 1948）。拍攝途中需要更換膠卷時（大約每隔10分鐘換一次），要先對準固定物體如人物背部或家具等。如此一來，兩個鏡頭之間的轉場（Transit）才不容易被觀眾發現。《1917》以順暢的轉場連接起超過五十個鏡頭，對轉場剪輯點進行了非常精準縝密的安排。

A　讓物件橫過鏡頭前方的轉場

1　走在壕溝裡的史考菲與布雷克。

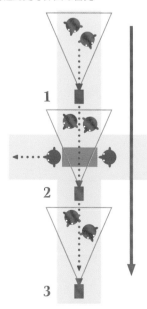

2　在其他士兵與木箱橫過兩人面前時轉場。

3　此時已轉至下一個鏡頭。

讓物件橫過鏡頭前方的轉場 ⬅A

《1917》的轉場分成五種方式。使用最多次的轉場方式是讓其他人物的背面、樹木或牆壁，如橫向劃接般橫過拍攝對象與攝影機之間。

舉例來說，史考菲與布雷克走在壕溝時，其他士兵扛著大木箱橫過鏡頭前方的場景（3分41秒），使用的正是這種轉場方式。

利用進出建物與影像明暗差來轉場 ⬅B

史考菲與布雷克走進壕溝中的司令部這一幕（5分7秒處），便是利用進出建物的時機作為轉場的剪輯點。人物進出建物時，畫面中的物件與亮度都會出現變化，很適合用來當作連接不同鏡頭的剪輯點。

為了讓轉場銜接順暢，《1917》雖然大致上按著劇本順序拍攝，仍有幾場戲的拍攝順序經過調動。這場司令部的戲就是其中之一。推測原因可能是因為，這場兩人接受司令官任命的戲，需要很多時間進行複雜的事前準備，另外，司令部是棚拍布景，

壕溝則是開放式布景，為了省下往返時間，因而做出這樣的調動。

單純利用影像明暗差的轉場 ⬅C

史考菲和布雷克在壕溝中前進時，經過鐵皮屋頂下的這場戲（10分24秒），則單純利用了影像轉暗的時機當作剪輯點。這時兩人臉上表情因籠罩陰影而看不清楚，正好是轉場的絕佳時機。

動作之中的複雜轉場 ⬅D

使用了複雜轉場方式的，是一輛德軍飛機迫降在史考菲和布雷克面前的這場戲。兩人救出飛機上的飛行員後，史考菲前往水井汲水時，德軍飛行員拿刀刺殺正在看護他的布雷克。就在這一連串的動作中（42分47秒處）進行了一次轉場。

當鏡頭從水井的龍頭及史考菲的手往上移動，向上直搖帶向史考菲的臉時，途中經過史考菲的胸口，這一瞬間就被用來當作轉場的剪輯點。畫面中

B　利用進出建物與影像明暗差來轉場

進出建物時，畫面中的物件與亮度都會出現變化，很適合用來當作轉場的剪輯點。

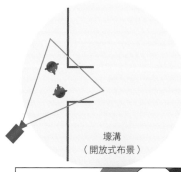

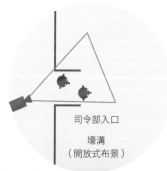

1　司令部前的史考菲與布雷克。

2　進入司令部，畫面變暗後轉場。

3　轉場後的司令部內部。

C　單純利用影像明暗差的轉場

1　走在壕溝中的史考菲與布雷克。

2　利用兩人從鐵皮屋頂下鑽過，畫面變暗的瞬間轉場。

3　畫面變暗表情就看不清楚，觀眾難以察覺剪輯點。

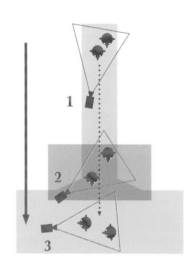

D　動作之中的複雜轉場

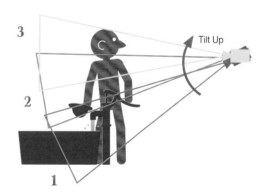

1　正在出水的水井龍頭和史考菲的手。

2　利用鏡頭掠過史考菲胸口的瞬間轉場。

3　因為臉部表情與流動的水難以保持一致，不能用來轉場。

若有流動的水或是史考菲的臉部表情，很難作為轉場的剪輯點，因此需趁兩者皆在畫面之外時進行剪輯，而之後接上的那顆鏡頭，無論是運鏡還是演員動作都需與上一顆鏡頭精準匹配。

由於這場戲是動作劇烈的重頭戲，為了避免持續不停的拍攝對演員和工作人員造成負擔，才會選擇在這麼困難的時機轉場。

橫搖途中的轉場與畫面色調 ◄E

鏡頭從拖著布雷克屍體的史考菲身上，橫搖至友軍士兵的過程中（51分33秒處）也做了一次轉場。這是即使仔細盯著畫面看也不容易注意到剪輯點的轉場。

轉場後的友軍士兵鏡頭其實是隔天拍攝的，但前後兩段影像的色調卻銜接得很順暢，幾乎看不出差異。這是因為除了最後一顆鏡頭外，《1917》所有鏡頭的拍攝條件都是「陰天」，藉此維持了全片統一的色調。

以傳統人工手法銜接畫面

在拍攝現場進行轉場時，一定要準確銜接前後兩個鏡頭的畫面。不過，《1917》完全沒有使用以電腦控制攝影機的「動作控制系統」。每個鏡頭的起始點與結束點，都由現場工作人員以目測方式確認演員和鏡頭的位置，選擇以這種傳統的人工手法銜接畫面。

《1917》在開拍前花了長達四個月的時間，一邊預測正式拍攝時可能發生的狀況，一邊進行了縝密的彩排。他們測量了彩排時演員移動的距離，藉此決定壕溝的製作長度。同時，也依據彩排結果來決定攝影機的動向及搭配的特殊器材。

不過，資深工作人員當然也知道，即使進行過大量彩排，實際拍攝時仍可能發生預料之外的事。或許正因他們暗自期待拍攝現場會發生即使超乎想像、最終仍會帶來意外收穫的偶發事件，才會選擇這種傳統的人工手法吧。

希區考克的結論

在《希區考克與楚浮對話錄》（ Hitchcock/

Truffaut）一書中，亞佛烈德‧希區考克導演接受佛杭蘇瓦‧楚浮（François Truffaut）導演的訪問，針對《奪魂索》的一鏡到底拍攝做出以下問答。

> 楚浮：您曾說過《奪魂索》是場惡搞的實驗，我卻不這麼認為。（中略）將鏡頭串連起來，完成一部一鏡到底的電影，應該是所有導演都懷抱過的夢想，而您成功地實現了這個前人未盡的夢想。光是這點就只能說是太厲害了。（中略）說到底，D‧W‧格里菲斯（David Llewelyn Wark Griffith）以來的古典分鏡才最能體現電影的真髓，而您是重新站回了這個原點吧。」

> 希區考克：「正是如此，我無可反駁。分鏡才是電影的基礎。」

被尊為電影之神的希區考克也做過的這個結論，《1917》劇組不可能不知道。因此，工作人員在《1917》的剪輯上是非常小心謹慎的。

剪輯師李‧史密斯的貢獻

《1917》需要剪輯的鏡頭較一般電影少，或許有人因此認為該片的剪輯工作很簡單，事實並非如此。拍攝時，負責剪輯的李‧史密斯（Lee Smith）身在遠離片場的倫敦，用大螢幕觀看每天拍好的影像，進行確認工作。他的任務是從所有完成的影像中，分別針對「演員動作節奏」、「攝影機移動速度」、「攝影機與演員的距離」等要點，在隔天的拍攝工作開始前，迅速判斷出哪個鏡頭品質最符合電影所需。

若想使用的鏡頭出問題，他也會用上最低限度的數位技術（如影像變形等），並做出鏡頭是否可用的判斷。如果無論如何都無法解決問題，史密斯更肩負著向導演及監製說明為何需要重拍的重責大任。

一次定生死的剪輯

對史密斯而言，《1917》剪輯工作的最困難之處，是要一邊想像還沒拍的鏡頭，一邊思考電影整體的編排。一般來說，電影的剪輯工作都是在結束

所有拍攝後，再由剪輯師嘗試各種編排方式，完成最後的剪輯。有些作品會剪掉已拍好的戲份，或是用與劇本不同的順序重新排列，以秒為單位調整鏡頭銜接處。在各種嘗試錯誤與修正中，找出每部電影的「最佳文體」（編排方式與節奏）。這是非常精密的工作，需要花上好幾個月的時間，有時甚至是好幾年才能完成。

驚人的是，史密斯在拍攝過程中選出的鏡頭，於電影拍攝結束後連一次都沒有換過。仔細想想，《1917》的剪輯完成度之高，其中無論是鏡頭長度的調整或是場景順序的對調，都難以想像是電影拍攝結束後就無法更改的「一次定生死」。

E　橫搖途中的轉場與畫面色調

1　拖著布雷克屍體的史考菲。

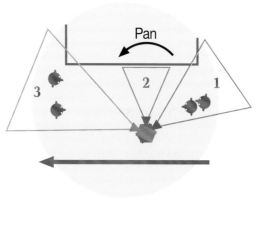

2　橫搖途中的轉場因為不易察覺，是經常使用的手法。

3　友軍士兵的鏡頭是隔天拍攝的，但天氣同為陰天，因此影像色調得以統一。

攝影器材的選擇 ☜F

把看似一鏡到底的影像，分成五十多個鏡頭拍攝，除了效果上的考量，原因還包括外景場地的移動、照明環境的改變，以及進行攝影機運動時必須使用特定攝影器材。

以下將對本片使用的三種攝影器材——Steadicam穩定器、Trinity穩定器及Stabileye三軸穩定器——進行解說，同時比較三者的使用頻率和使用時機，考證攝影指導羅傑·狄金斯（Roger Deakins）擅長和不擅長使用的機種，並看看他又是如何區分使用這三種器材。

活用攝影器材的特性 ☜G

在《1917》所有鏡頭中，使用次數最多的攝影器材是Stabileye，約佔全體的46%。Trinity其次，約佔全體的35%。不過，若再按照電影實際片長的比例重新計算，Trinity的使用率提高到了48%，Stabileye則降低為38%。這代表Trinity最適合用在長鏡頭的攝影。

F 《1917》攝影器材的選擇

Steadicam	Trinity	Stabileye
這是一種附有特殊懸吊式穩定器的夾克背心，攝影機操作人員穿上後，將攝影機安裝在懸吊式穩定器上，就能實現手持攝影般的運鏡方式，同時還能防止手震，拍出流暢穩定的影像。	由 Steadicam 進化而成的攝影器材，最大也最創新的特點是，攝影時攝影機可在高至頭上，低至腳旁的範圍內自由移動。	一種用遠端操作來取鏡的三軸穩定器。特徵是小型輕巧，方便靈活運用。
｜比 Trinity 輕 ｜穿上後勉強能跑動	｜重量較重 ｜跑起來很辛苦	｜以減輕重量為優先的設計 　（2.7kg） ｜跑起來很輕鬆
｜必須有一個熟悉操作的攝影師 ｜構造比其他兩種攝影器材簡單 ｜需另加裝配件才能讓攝影機自動保持水平 ｜能有效防止垂直晃動	｜必須有一個熟悉操作的攝影師 ｜攝影時可任意改變攝影機高度 ｜攝影機能自動保持水平 ｜能有效防止垂直晃動	｜任何人都能輕易操作 ｜操作上很有彈性 ｜攝影機能自動保持水平 ｜難以有效防止垂直晃動
｜取鏡完全由攝影師執行 ｜手動操作	｜取鏡由攝影師執行 ｜也可遠端操作	｜取鏡只能遠端操作

使用Trinity拍攝的長鏡頭，包括布雷克被殺害的7分鐘、史考菲在廢墟中與法國女孩相遇的7分44秒、史考菲與前線英軍會合後的4分17秒，以及最後任務結束後，史考菲靠著樹幹休息的4分38秒。

攝影器材Steadicam

Steadicam是一種附有特殊懸吊式穩定器的夾克背心，攝影機操作人員穿上後，將攝影機固定在懸吊式穩定器上，就能實現手持攝影般的自由運鏡，同時還能防止手震，拍出流暢穩定的影像。名稱由「steady」（不晃動、穩固）與「camera」（攝影機）組合而成，同時也是品牌名稱。

以前如果想要讓攝影機穩定移動，只能使用吊臂或移動台車。能自由移動攝影機的Steadicam問世後，為影像展現方式帶來很大的變化。在史丹利‧庫柏力克（Stanley Kubrick）導演的《鬼店》（The Shining, 1980）中，飯店走廊及戶外巨型迷宮等場景，都以Steadicam拍出了獨特的浮游感，與庫柏力克的風格相得益彰，帶來堪稱影像革命的影響。

狄金斯曾說，在《1917》使用的攝影器材中，除非必須上下移動攝影機，否則拍攝時使用起來最順手的還是Steadicam。儘管Steadicam在整部電影中用得最少，只佔全體的9%，但仍被有效地運用在一些重要場面中，例如史考菲將傳令帶給前線司令官的這場戲（98分31秒處），使用了Steadicam的攝影機彷彿放在軌道上前進一般，穩定而緩慢地靠近司令官。這些器材也可統稱為攝影機穩定器。

G 活用攝影器材的特性　現場拍攝的鏡頭數 VS 最終剪入正片的時長

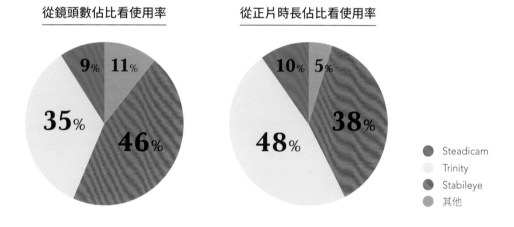

從鏡頭數佔比看使用率

從正片時長佔比看使用率

- Steadicam
- Trinity
- Stabileye
- 其他

在《1917》各種時長的鏡頭中，三種器材的使用佔比

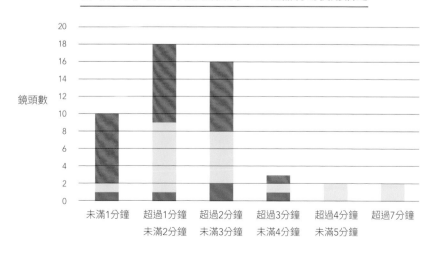

鏡頭數

試著調查鏡頭的分鐘數，會發現 Stabileye 最常拍的是 1～3 分鐘左右的鏡頭。超過 4 分鐘的長鏡頭則會使用 Trinity。

- Steadicam
- Trinity
- Stabileye

攝影器材Trinity

Trinity是從Steadicam進化而來的新型攝影器材。像Steadicam這種穿戴在攝影師身上的攝影器材，攝影時攝影機能移動的高度頂多只到臉部或胸口。Trinity最創新的特點，在於攝影時操作人員能將攝影機移動到雙手往上或往下伸直的範圍內，同時又能完成順暢的動作，在攝影位置上取得很大的自由度。操作攝影機的方式盡可能採用人為操作系統，能做出接近Steadicam的準確取鏡。

攝影器材Stabileye

Stabileye是英國公司製造的攝影器材，能遠端操作取鏡，是三軸穩定器的一種。過去的三軸穩定器，重量再輕也有12公斤，而Stabileye將機能縮減後，製造出只有2.8公斤的小型輕巧機型。就算再加上攝影機，重量也能控制在10公斤以內。即使手持攝影，攝影師仍能輕易跟拍奔跑的演員。此外，除了手持攝影，Stabileye在使用上具有很大的彈性，可放在吊臂上使用，也能與其他攝影器材合併使用。

《1917》有許多地勢不利攝影師立足的外景地，只要使用Stabileye，場務便可專心將攝影機移動到想要的位置，取鏡問題迎刃而解。另一方面，狄金斯則曾表示Stabileye在進行遠端操作時，或許因為重量輕的關係，很難做出準確的取鏡。

攝影師的技術

從哪裡可以看出操作Trinity的攝影師查理・力札克（Charlie Rizek）的技術有多高超呢？他高明的地方不只在於Trinity複雜的操作動作，更在於攝影機開始移動與結束移動前，其緩慢移動鏡頭的技巧，以及最後停止鏡頭移動時的固定手法。舉例來說，史考菲在廢墟遇見法國女孩這場戲，隔著少女的側臉拍攝史考菲時，查理能夠維持這微妙的相對位置整整30秒，畫面看上去一點也不花俏，需要的卻是無法含混帶過的高超技術。

對技術人員的敬意

如果用開車來比喻這三種攝影器材，Steadicam是手排，Trinity是半自排，Stabileye則是全自排。手排的Steadicam全面反映攝影者的想法，但同時也需要擁有優越技術的工作人員。

我在調查本片攝影器材在如何區分與使用上，依據的是《1917》Blu-ray特典附錄中的副聲道內容。在這當中，攝影指導羅傑・狄金斯對每個鏡頭的攝影器材進行了整套解說。在狄金斯的解說過程之中，經常聽見他提起操作器材的工作人員名字。這些名字或許不會出現在檯面上，但我認為，這就是狄金斯對《1917》影像背後不可或缺的技術人員所表達的敬意。

狄金斯的選擇

憑藉《銀翼殺手2049》（Blade Runner 2049, 2017）與本片拿下兩次奧斯卡金像獎的攝影指導羅傑・狄金斯，與柯恩兄弟（Joel Coen & Ethan Coen）合作的作品有著不落俗套的影像，從中即可看出狄金斯高明的技術與藝術品味。而要像與曼德斯合作的《007》系列那般，拍出令觀眾震驚的影像對狄金斯而言也不是難事。如此擅長從影像中引出作品魅力的狄金斯，這次刻意不以炫技的方式進行《1917》一鏡到底的拍攝，讓觀眾彷彿忘記攝影機的存在，他的這種選擇，提醒了我們製作電影最重要的是什麼。

我們攝影工作者常說「當觀眾看完電影的感想是稱讚影像時，就表示這部電影拍失敗了」。也就是說，影像過度雕琢，忽略了電影真正想傳達的東西，只是一味炫耀自己的技巧。《1917》天衣無縫的一鏡到底影像，沒有誇張的視覺效果，全然服務於戲劇呈現，運鏡低調到如果不特別說明的話，甚至不會注意到這是一鏡到底的影像。雖然有人批評這部電影的拍攝手法是在賣弄把戲，真要這麼說的話，那些把攝影機穿過鎖孔或玻璃窗的鏡頭才真該說是賣弄把戲吧。

參考資料：1917 Blu-ray ／ '1917' Editor Lee Smith on Why the Film Has Way More Cuts Than You Think ／ Colin Firth 1917 ／ ART OF THE CUT with Oscar-winner Lee Smith, ACE on "1917" ／ '1917' is half movie, half video game, all genius ／ Hitchcock/Truffaut
協力：ARRI Japan 株式会社　舟山美千代

CASE

08

用即興拍法
讓故事情節與攝影機動作互相呼應

《慕尼黑》

導演：史蒂芬‧史匹柏

原文片名：Munich　監製：Steven Spielberg、Kathleen Kennedy、Barry Mendel、Colin Wilson　原著：George Jonas
劇本：Tony Kushner、Eric Roth　攝影：Janusz Kamiński　美術：Rick Carter　服裝：Joanna Johnston
剪輯：Michael Kahn　音效：Ben Burtt、Richard Hymns　配樂：John Williams
主演：Eric Bana、Daniel Craig、Mathieu Kassovitz、Ciarán Hinds
片長：164分　長寬比：2.39：1　年分：2005　國別：美國
攝影機＆鏡頭：Arricam ST/LT、Arriflex 435/235、Cooke S4 and Cinetal

1972年9月，慕尼黑奧運舉辦期間，潛入選手村的巴勒斯坦激進組織「黑色九月」成員，將挾持為人質的十一名以色列運動員全數殺害。喬治‧瓊納斯（George Jonas）將這次事件寫成《復仇：以色列反恐隊的真實故事》（*Vengeance: The True Story of an Israeli Counter-Terrorist Team*）一書，這也是電影《慕尼黑》（*Munich, 2005*）的原著。由於作品探討的是站在不同立場就會產生不同想法的巴勒斯坦問題，也使本片成為史蒂芬‧史匹柏執導電影中最具爭議性的一部。

電影描述以色列政府為了報復巴勒斯坦恐怖分子，密謀一場暗殺十一名恐怖行動首謀的暗殺計畫。隨著計畫的進行，由以色列情報特務局摩薩德成員艾夫納（艾瑞克‧巴納〔Eric Bana〕）率領的五人暗殺小組也陷入被對手暗殺的危機之中。同時，小組成員開始質疑起自身行為的正當性。劇情藉由對照巴勒斯坦與以色列各自發起的暗殺行為，呈現「暴力召喚新的暴力」之現實。

《慕尼黑》構圖的決定方式

電影院最具代表性的銀幕尺寸有三種，分別是寬度最寬的CinemaScope（2.39：1）、左右往內縮一些的Vista（1.85：1），以及左右更往內縮、幾近正方形的Standard（1.375：1）。

《慕尼黑》雖採用最寬的CinemaScope，卻以獨特的方式決定畫面構圖的呈現。導演根據表現意圖，來決定每個鏡頭中主要拍攝對象所應佔據的畫面範圍。導演所選擇的範圍，正好可對應於CinemaScope、Vista和Standard三種銀幕尺寸。

三種尺寸呈現的效果 ◄A

選擇CinemaScope、Vista和Standard三種範圍來呈現影像，將分別得到「展現整個舞台」、「展現戲劇性」和「強調其中一點」的效果。以下將就劇中以色列總理高塔‧梅爾對艾夫納做出暗殺計畫指令這一幕（14分4秒處）為例，依序說明。

A 根據想呈現的要素　選擇不同的畫面範圍

CinemaScope（2.39：1）

展現整個舞台

Vista（1.85：1）

展現戲劇性

Standard（1.375：1）

強調其中一點

從「強調其中一點」到「展現整個舞台」 ☜B

這場戲最初的鏡頭，是艾夫納從玄關進入屋內的特寫。可以清楚看出，鏡頭只在「強調其中一點」的Standard範圍內捕捉他走動時的表情。

鏡頭先跟著艾夫納移動，接著180度橫搖，帶出遠景畫面。此時總理和其他高官都入鏡了，這個納入眾人的遠景鏡頭，將畫面內的所有主要拍攝對象皆配置其中，運用CinemaScope的範圍來達到「展現整個舞台」的效果。

《慕尼黑》每次使用CinemaScope範圍拍攝時，攝影機和人物的動作都不會太多，並且要表現的對象也非個人，而是整個舞台氛圍。這裡的遠景鏡頭也是一樣，可以看見在光線從大窗照射進來的明亮接見室內，總理親切地迎接艾夫納，坐在周圍的高官卻板著臉露出疑惑的表情。在一個鏡頭裡，同時呈現「融洽」與「沉重」兩種不同屬性的氛圍。

從「展現整個舞台」到「強調其中一點」 ☜C

在這場戲中，攝影機從高角度拍下整個接見室的遠景鏡頭就用了四次。第一到三次，拍攝的範圍相當於足以呈現整個舞台的CinemaScope，第四次則是高官們離去後，只剩下艾夫納一人留在寬敞遠景鏡頭正中央的畫面。此時構圖雖然不變，捕捉拍攝對象的範圍卻從CinemaScope變成Standard，藉此傳達艾夫納突然被任命為暗殺計畫小組指揮官時內心的困惑。

「展現戲劇性」 ☜D

接著，靜靜坐在室內角落的情報局官員埃弗蘭向艾夫納開口說話。埃弗蘭代表政府，是站在體制的一方，也是後來多次與艾夫納接觸的劇中要角。埃弗蘭走向艾夫納後，畫面變成雙人鏡頭（兩人同時入鏡），畫面範圍也轉為相當於Vista的銀幕尺寸，在這個範圍內捕捉兩人互動，達到「展現戲劇性」的效果。

Vista被認為是最接近人類視野的銀幕比例，特點是能將這個範圍內發生的情節與複數角色的演技呈現得最清楚。這裡也連續三次在Vista範圍內拍攝艾夫納與埃弗蘭的雙人鏡頭，暗示之後兩人的關係仍將繼續。

B 從「強調其中一點」到「展現整個舞台」

1 運用「強調其中一點」的 Standard 範圍，強調艾夫納進入玄關時的表情。

2

3 總理在接見室內迎接艾夫納時，轉為運用 CinemaScope 的範圍來「展現整個舞台」，達到傳達整體氛圍的效果。

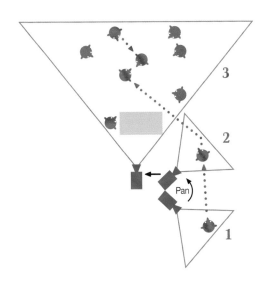

C 從「展現整個舞台」到「強調其中一點」

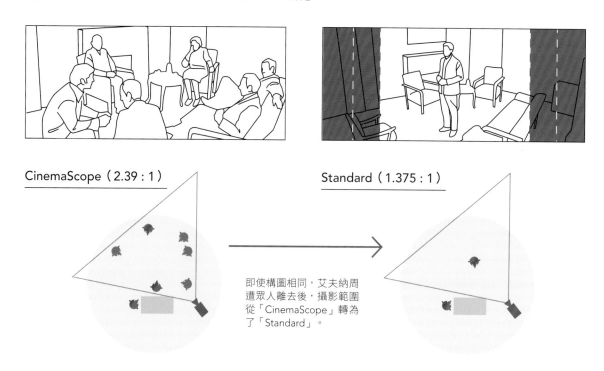

CinemaScope（2.39：1）　　　　　Standard（1.375：1）

即使構圖相同，艾夫納周遭眾人離去後，攝影範圍從「CinemaScope」轉為了「Standard」。

D 「展現戲劇性」

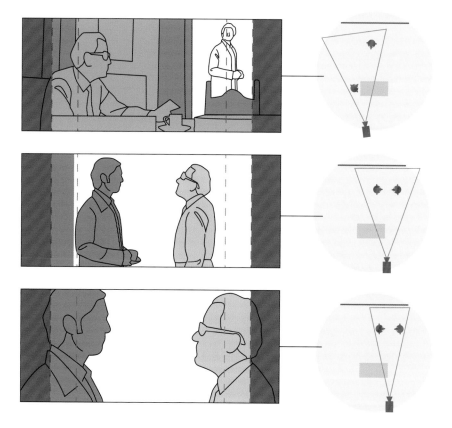

艾夫納與埃弗蘭的雙人鏡頭在 Vista 範圍內拍攝，為的是展現這一幕的戲劇性。連續使用三次，則暗示兩人的關係仍將繼續。

暗示暗殺者命運的燈光 ☞ E

　　艾夫納和埃弗蘭這個雙人鏡頭，給人的印象是埃弗蘭所在的右側光線明亮，位於左側的艾夫納臉部與背景則偏暗。燈光在艾夫納身上形成的陰影，暗示原本活在陽光下的他，即將進入暗殺者暗無天日的世界。

電影在電視上的播映

　　傳統的類比電視時代，螢幕比例為4：3。以寬銀幕比例（CinemaScope / Vista）拍攝的電影在電視上播映時，電視台為了配合電視螢幕大小，會自行裁切畫面（pan and scan）。

　　因此，為了因應電視播映的形式，拍片時便要考慮構圖的範圍，讓畫面處在「電視安全區」（TV Safe Area），這樣一來，即使在電視播映時畫面遭到裁切，還是能在最低限度內傳達鏡頭的意圖。據說史丹利‧庫柏力克就很討厭作品的畫面被裁切，他的《鬼店》（1980）在電影院放映時採用的是歐規的Vista比例（1.66：1），但在電視上播映的版本，則是以Standard比例拍攝的。

　　在日本，從類比電視（4：3）到數位電視（16：9）的過渡期，許多攝影師都被要求拍攝時採取兩種長寬比都能適用的構圖。我也是其中一人，當時真的是在構圖上大傷腦筋。正好也在那時，我觀賞了《慕尼黑》這部電影，才注意到史匹柏會根據表現意圖，採取不同的構圖範圍。

　　選角及構圖的決定方式，是史匹柏電影情感力道的來源，並相當有助於觀眾從影像中讀取故事性。或許這就是為何，儘管《慕尼黑》被視為是史匹柏的失敗作，觀眾仍能毫不厭倦地繼續看到最後。

E　暗示暗殺者命運的燈光

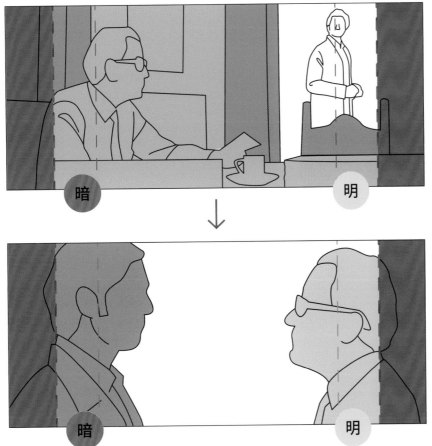

暗　　　　　　　　　　明

暗　　　　　　　　　　明

艾夫納和埃弗蘭的雙人鏡頭中，艾夫納原本明亮的臉部及背景通通變暗，暗示原本活在陽光下的他即將成為暗殺者，過著不見天日生活的命運。

1.5秒內的影像變化與兩種燈光 ☞F

巴勒斯坦激進恐怖組織「黑色九月」藏身於選手村房間，他們與西德政府的政治談判遲遲沒有進展，相當憤怒（5分42秒處）。這場戲的最後一顆鏡頭，先是呈現「黑色九月」與作為人質的運動員，然後用1.5秒的時間，呈現已被殺害的運動員屍體。這顆鏡頭所選擇的畫面範圍，及其所搭配的兩種燈光，互為加成，讓人光憑這1.5秒內的影像變化，就能瞬間察覺劇情即將走向最糟的狀況。

攝影機向下直搖，轉為「強調其中一點」 ☞F

在朝向房間窗戶的遠景鏡頭中，因為想呈現的拍攝對象眾多，先使用CinemaScope的範圍來拍，達到「展現整個舞台」的效果。接著，鏡頭向下直搖朝向地板，拍出躺在地上的屍體及血泊。儘管帶到屍體的時間很短，但由於拍攝範圍轉為Standard，

並讓屍體和血泊位於畫面正中央，因此製造了「強調其中一點」的強烈印象。

「明亮柔和」的燈效與「陰暗生硬」的燈效 ☞F

這一幕也使用了兩種不同的主光。遠景鏡頭打的是明亮柔和的燈效，帶到屍體的畫面則用了陰暗生硬的燈效。以下將就燈光的要素（顏色、位置、質感）來說明兩種主光的差異。主光指的是打在拍攝對象上的主要燈光，也可說是燈效的主角。

遠景鏡頭的燈光顏色屬於暖色系，位置在窗邊，形成了逆光。掛在窗戶上的窗簾發揮柔光作用，令光線質感變得柔和。主光打在明亮的牆面上造成反射，使整間房間看上去散發明朗的氛圍。

打在屍體上的主光位置來自正上方的室內燈，形成聚光燈般的效果。因為沒有柔光作用，光線質感生硬，在屍體上投下濃深的陰影。加上燈光顏色屬於冷色系，透過燈光效果帶來一股不祥的預兆。

F 1.5 秒內的影像變化與兩種燈光

「展現整個舞台」的鏡頭後，攝影機向下直搖，隨即轉變為「強調其中一點」的鏡頭。

主光指的是打在拍攝對象上的主要燈光，也可說是燈效的主角。

《慕尼黑》的攝影器材

《慕尼黑》使用的攝影器材，是德國ARRI公司為電影專用35mm膠卷攝影機所打造的最高傑作：Arricam系列的ST與LT。ST是Studio的簡稱（機身重量8.15kg），LT是Lite的簡稱（機身重量5.25kg）。2000年開始製造至今，因其令人信賴的品質與操作上的方便，許多電影都用它進行拍攝工作。

對於以運鏡節奏明快為特色的史匹柏而言，相較於定焦鏡頭（約2kg），笨重的變焦鏡頭（約8kg）好處較少。但是，為了醞釀70年代的氛圍，重現當年電影常用的鏡頭伸縮效果（zoom in與zoom out），便將變焦鏡頭加入器材。

使用變焦鏡頭的影像呈現

第一個明顯的變焦鏡頭，是在羅馬市內明亮熱鬧的露天咖啡座，這場戲中，艾夫納和情報販子及介紹情報販子給他的男人交換情報（31分19秒處）。

呈現艾夫納對暗殺行動抱持遲疑心態的這場戲，最初和最後的鏡頭都以zoom in的方式，達到凝視咖啡座上艾夫納等人的效果。這場戲途中使用的zoom in與zoom out，強調了介紹者跟不上艾夫納與情報販子的話題時，無聊彈指甲的模樣。

下一個使用變焦鏡頭的地方，是暗殺小組跟蹤第一個下手目標「詩人」的這個段落（33分58秒處）。詩人在露天咖啡座前舉行朗讀會，暗殺小組成員兵分兩路監視。透過在詩人與小組成員身上輪流使用的zoom in鏡頭，觀眾就能清楚感受到成員監視目標時的視線。

變焦營造的緊張感 ◀G

詩人去食材行買東西，暗殺小組從店外繼續跟蹤，這場52秒的戲是一鏡到底的長鏡頭。前半用緩慢步調描繪詩人日常生活，後半利用攝影機運動與鏡頭伸縮，以快節奏拍攝暗殺小組的非日常行動。

這場戲一開始先將移動台車上的攝影機放在容易看見店內的位置，拍攝購物中的詩人。途中，詩人走向食材行門邊的電話，攝影機一邊朝容易看見店外的位置移動，一邊zoom in。這時，攝影機拍攝的對象也從店內的詩人轉向店外的暗殺小組成員。

店外，原本不在鏡頭內的汽車入鏡後停下，鏡頭配合艾夫納等人上車的時機zoom in。汽車駛出後，鏡頭一邊zoom out一邊往左橫搖，讓窗外的暗殺小組其中一人入鏡，顯示店內的詩人繼續受到監視。鏡頭對準小組成員並再次zoom in，鏡頭停下後，這場戲也到此結束。

以最大限度活用變焦鏡頭的精彩運鏡，一方面與演員的表演準確呼應，一方面呈現只要一個環節出錯，任務就會失敗的緊張感。故事情節與攝影機動作配合得天衣無縫，這種拍法真的很有史匹柏的風格。

史匹柏劇組的老面孔

史匹柏向來以攝影速度快，運鏡動作多而知名。為他撐起拍攝現場工作的，是一群能迅速理解史匹柏需求，長年與他合作的劇組工作人員。在《慕尼黑》攝影現場進行剪輯工作的麥克·卡恩（Michael Kahn），從《第三類接觸》（Close Encounters of the Third Kind, 1977）就開始與史匹柏合作了；監製凱斯琳·甘迺迪（Kathleen Kennedy）也從《一九四一》（1941, 1979）開始與史匹柏合作；擔任美術指導的瑞克·卡特（Rick Carter）與史匹柏的合作，則始於《侏羅紀公園》（Jurassic Park, 1993）。

攝影組方面，掌鏡的攝影師米奇·杜賓（Mitch Dubin）與第一攝助馬克·史巴斯（Mark Spath）從《侏羅紀公園：失落的世界》（The Lost World: Jurassic Park, 1997）開始與史匹柏合作。而場務領班（負責吊臂等特殊器材）吉姆·克維雅特科夫斯基（Jim Kwiatkowski）則從《辛德勒的名單》（Schindler's List, 1993）開始，參與過許多史匹柏的作品。

攝影指導亞努斯·卡明斯基與「箱照明」

攝影指導亞努斯·卡明斯基（Janusz Kamiński）三十三歲時就擔任了《辛德勒的名單》的攝影，至今參加過史匹柏十九部涵蓋各領域題材的作品。在史匹柏的片場，卡明斯基還必須協助執行史匹柏在燈光與運鏡上的想法。

在史匹柏的作品中，室內場景的攝影機運動，常會Steadicam、手持及吊臂一起來，因此室內的大致情況在鏡頭下往往一目瞭然。燈光器材為免穿幫，不會設置於室內，卡明斯基往往得把燈光器材放在室外。由於日本有把「室內」比喻成「箱子」的習慣，這種燈光方式在日本又稱為「箱照明」。

G 變焦營造的緊張感

1 走在店外的詩人。

進入食材行的詩人。

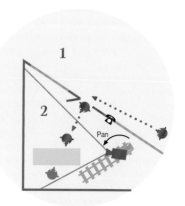

攝影機以橫搖方式跟隨詩人
的移動。

2 正在購物的詩人。

攝影機朝容易看見店外的位
置移動,同時 zoom in。

3 朝入口旁電話移動的詩人。

4 詩人打電話。店外的汽車入鏡。

5 鏡頭 zoom in，拍攝艾夫納等人搭車的情景。

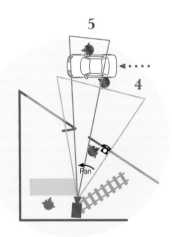

攝影機橫搖後，朝店外入鏡
的汽車 zoom in。

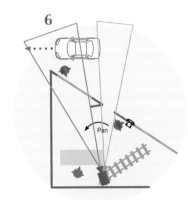

6 鏡頭一邊 zoom out，一邊往左橫搖，讓窗外的暗殺小組成員入鏡。

7 朝他 zoom in 的鏡頭靜止後，這場戲就此結束。

H 來自兩個方向（L型）的主光

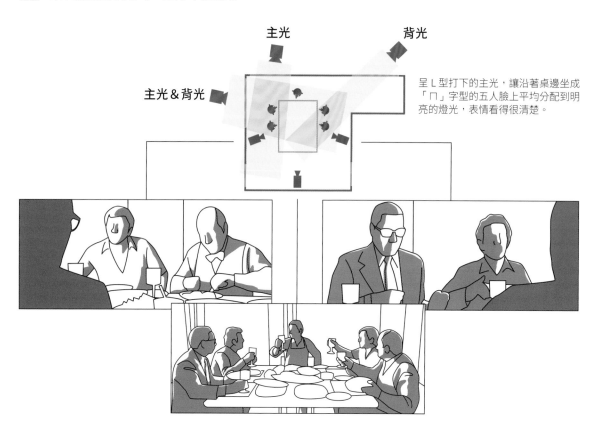

呈L型打下的主光，讓沿著桌邊坐成
「ㄇ」字型的五人臉上平均分配到明
亮的燈光，表情看得很清楚。

主光　背光

主光＆背光

I 以精心設計的複雜鏡頭切換情緒

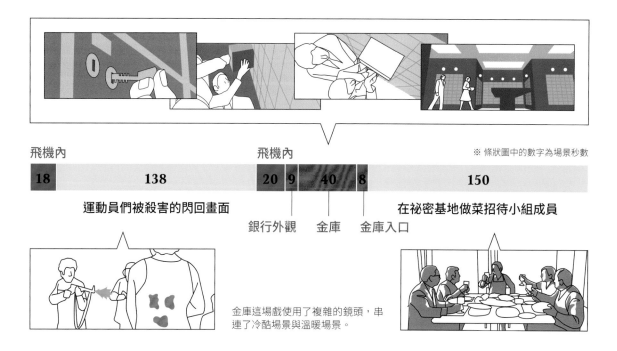

飛機內

飛機內

※ 條狀圖中的數字為場景秒數

| 18 | 138 | 20 | 9 | 40 | 8 | 150 |

運動員們被殺害的閃回畫面

銀行外觀　金庫　金庫入口

在祕密基地做菜招待小組成員

金庫這場戲使用了複雜的鏡頭，串
連了冷酷場景與溫暖場景。

來自兩個方向（L型）的主光 ☜H

艾夫納在祕密基地親手做菜款待四位小組成員的這場戲（26分44秒處），短短的2分30秒，以20個鏡頭構成。除了鏡頭位置多（共設置於16個位置），由於主要使用廣角鏡頭（21mm），因此室內幾乎每個角落都呈現在畫面上。

卡明斯基在這裡採取了獨特的照明方式，他將主光放在兩扇大窗戶外，從兩個方向（L型）打在室內的人物身上。

燈光（主光）的方向性

卡明斯基從兩個方向打下主光的原因，推測可能有兩個。第一是《慕尼黑》通篇影像色調多半偏暗，為了營造畫面的落差感，因此選擇將這場戲的燈光盡可能打亮。另一個可能是，四位小組成員在這場戲中都是初次出現，因此這場戲還肩負了介紹角色的作用。主光從兩個方向平均打在圍著正方形餐桌坐成「ㄇ」字型的五個人臉上，每個人的表情都能看得很清楚。

這場戲的主光如果只是模擬真實陽光，那麼光線只會來自一個方向，如此一來，打在每個成員臉上的光線便會不一樣（有人逆光、有人側光、有人順光），畫面上每個成員給人的印象也將參差不齊。這場戲的燈光打法教會我們，配合導演意圖增加主光數量也是一個選項。

精心設計的複雜鏡頭有何作用

在遇到那種劇情上必要、但容易陷入冗長疲軟的場景時，史匹柏便會以精心設計的複雜鏡頭做處理。舉例來說，《侏羅紀公園》裡，控制室內的說明性場景，他就設計了讓演員與鏡頭隨時保持移動狀態的複雜鏡頭。相反地，在暴龍登場的高潮戲，畫面本身就有足夠牽引劇情的力道，不必再設計非必要的鏡頭。《慕尼黑》中這場銀行金庫戲以複雜的鏡頭來處理，除了避免冗長疲軟外，還具有串連前後場景的作用。

以精心設計的複雜鏡頭切換情緒 ☜I

銀行金庫這場戲（26分處），在40秒內以節奏明快的7個鏡頭，呈現艾夫納獲取暗殺計畫所需資金的過程。每從保險箱內拉開一次放有現金的盒子，都使用了特寫鏡頭、極端低角度鏡頭和俯瞰鏡頭等精心設計的攝影角度。

最後一個鏡頭則使用吊臂來執行繁複的運鏡。從可綜觀金庫整體的遠景鏡頭開始，攝影機以推鏡方式朝放在中間的桌子靠近，讓觀眾看到桌上的盒子一一被打開後，最後攝影機往天花板移動，以正上方俯瞰的方式拍出整張桌子。

在金庫這場戲之前，是運動員們被殺害的閃回畫面和艾夫納搭飛機的場景。這場戲之後，則是艾夫納在祕密基地親手做菜招待暗殺小組成員的場景。中間這場金庫戲，發揮了切換情緒的作用，成功地將冷酷場景與溫暖場景銜接起來。

即興式的攝影現場

儘管我在書中仔細拆解分析一個個鏡頭，《慕尼黑》拍攝前，史匹柏其實並未準備分鏡圖，有時甚至連彩排都沒有，只決定某個場景要拍什麼就上陣拍攝。

在《霹靂神探》的篇章中也介紹過，這種即興式的拍法有個「真實電影」（cinéma vérité）的稱號，是60年代到70年代前半經常使用的拍攝手法。或許可說史匹柏是透過拍攝《慕尼黑》來向真實電影致敬。

雖說是即興，故事情節與攝影機動作仍緊密連動、相互呼應，拍出了精彩的畫面。除了在於史匹柏擁有豐富的導演經驗，更在於他工作之餘投入影像研究，因而累積了足夠功力。就像運動選手反覆練習，練就一身高超技巧一般。

參考資料：ASC February 2006 ／ *Munich* Blu-ray ／ *Munich Full Production Note* ／ IMDb ／ *West Side Story* 電影本事

利用透明壓克力板上的漢尼拔疊影
為畫面製造張力

《沉默的羔羊》

導演：強納森・德米

原文片名：The Silence of the Lambs　監製：Edward Saxon、Kenneth Utt、Ron Bozman　原著：Thomas Harris
劇本：Ted Tally　攝影：Tak Fujimoto　美術：Kristi Zea　服裝：Colleen Atwood　剪輯：Craig McKay
音效：Christopher Newman、Tom Fleischman　配樂：Howard Shore
主演：Jodie Foster、Anthony Hopkins、Ted Levine、Scott Glenn
片長：118分　長寬比：1.85：1　年分：1991　國別：美國　攝影機＆鏡頭：Panavision

　　由強納森‧德米（Jonathan Demme）導演，1991年上映的電影《沉默的羔羊》，是一部魅力不僅限於「心理驚悚」層面的電影。劇情描述FBI實習幹員克麗絲‧史達琳（茱蒂‧福斯特〔Jodie Foster〕）為了追查綁架殺害年輕女性並將被害者剝皮的連續殺人狂魔「水牛比爾」（泰德‧李凡〔Ted Levine〕），前往精神病院探訪拘禁其中的前精神科醫生、同時也是食人魔的漢尼拔‧萊克特（安東尼‧霍普金斯〔Anthony Hopkins〕），向他打探關於水牛比爾的情報。

　　不同於過去眾多驚悚電影中單純以美色為武器的女主角，克麗絲是個既堅強又脆弱，但又有著聰明頭腦的女主角。

改編劇本VS原創劇本

　　《沉默的羔羊》原著作者（湯瑪斯‧哈里斯〔Thomas Harris〕）以長達500頁的篇幅（此指日文版）從複數人物角度寫下這個故事。擔任改編劇本的泰德‧泰利（Ted Tally）認為，電影劇本必須從與原著不同的角度撰寫。泰德的改編劇本優秀的地方，在於為了突顯最重要的「克麗絲的故事」，省去其他角色出現的場面，集中在克麗絲一人的視角，完成簡潔的劇情架構。

　　泰德以本片拿下奧斯卡最佳改編劇本獎。改編劇本獎是頒給「有原著的電影劇本」，與原創劇本獎不同。這樣的區別對編劇是一種鼓勵，希望其他地方的電影獎也能增加此一獎項。

克麗絲的主觀鏡頭 ☛A

　　這個架構簡潔的劇本，運用了克麗絲的主觀鏡頭來進行影像演繹。從她的主觀視角看出去，電影裡充滿男人輕蔑女人，將女人視為性對象的態度。

　　精神病院院長奇頓與克麗絲面談的這場戲（8分18秒處）即以這樣的主觀鏡頭呈現。奇頓絲毫不掩飾他的下流思想，眼神直視鏡頭（克麗絲）說話。觀眾透過鏡頭，能清楚接收克麗絲所感受的不悅。

　　拍攝主觀鏡頭時，由於必須對著攝影機做戲，很多演員都曾表示這使他們不容易做出反應，較難發揮演技。不知德米導演是用什麼方式解決這個難題的呢。

A　克麗絲的主觀鏡頭

與克麗絲說話時，毫不掩飾下流思想的精神病院院長奇頓。

按捺不悅情緒，與奇頓交談的克麗絲。

B　描繪男性主導社會的客觀鏡頭

搭乘電梯時，被一群高頭大馬男性包圍的克麗絲。

被一群高壯警官包圍的克麗絲。

描繪男性主導社會的客觀鏡頭 ☞B

　　以客觀鏡頭描繪的，則是克麗絲身處的男性主導下的社會。身材嬌小的她，在一群高頭大馬男人包圍下搭電梯的這一幕（4分1秒處），清楚傳達了FBI學院內，光是身為女人這件事就令克麗絲感到侷促不安。

　　為了替被殺害的女性驗屍，克麗絲和一群警官待在房間裡等待（39分23秒處），該場景採用俯瞰房間整體的廣角鏡頭拍攝。在這一幕中，也能看到成群身材魁梧的男人包圍克麗絲的情景，使原本就嬌小的她看起來更渺小。透過影像，觀眾能夠清楚看出她在男性之間受到心理壓迫的狀態。

特寫效果與漢尼拔的主觀鏡頭 ☞C

　　在精神病院的地牢，克麗絲與漢尼拔初次見面的場景（8分18秒處），多半以正面拍攝的臉部特寫構成，清楚呈現兩人的表情，這是中特寫（胸上鏡頭）或中景（腰上鏡頭）無法呈現的。此外，透過表情的變化、纖細的視線動作、呼吸方式等，也能讓觀眾掌握兩人當下的心境。

　　除了克麗絲的主觀鏡頭，這場戲還加入漢尼拔的主觀鏡頭。從他的主觀鏡頭可看出漢尼拔並未把克麗絲視為性對象或輕蔑的對象，透過鏡頭對漢尼拔視線的描寫，使觀眾得知他只對克麗絲的聰明頭腦感興趣。

C 特寫效果與漢尼拔的主觀鏡頭

臉部特寫反映了兩人的心境。漢尼拔的主觀鏡頭，描繪了他是如何對克麗絲的內在感興趣。

加深藍眼印象的追加燈效 ← D

也是同一場戲，在漢尼拔逐漸靠近克麗絲的鏡頭中，透過不留痕跡的燈光變化，呈現他對克麗絲的強烈好奇心。打在漢尼拔身上的燈光，起初只有頂光，營造眼睛四周陰暗的印象。當漢尼拔逐漸靠近克麗絲，正面的燈光也逐漸增加，光線照在他藍色的眼珠上，讓觀眾對那道彷彿要射穿克麗絲的目光留下更深刻的印象。

用透明壓克力板取代鐵柵欄

關押漢尼拔的地牢裡，以透明壓克力板取代鐵柵欄，是為了解決拍攝時鐵柵欄擋住演員表情的問題。換成透明壓克力板後，少了原本阻隔兩人的鐵柵欄，還多了為影像製造緊張恐怖氛圍的好處。

D 加深藍眼印象的追加燈效

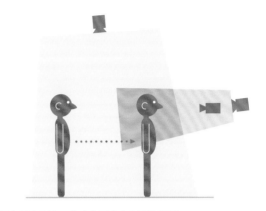

原本只有頂光，後來多了來自正面的燈光。

1 只有頂光時，漢尼拔眼睛周圍是陰暗的。

2 漢尼拔往前走。

3 光線照進漢尼拔的藍眼珠。

E　透明壓克力板上漢尼拔疊影的變化

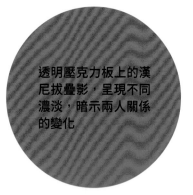

透明壓克力板上的漢尼拔疊影，呈現不同濃淡，暗示兩人關係的變化

第一次會面時還看不到疊影。

第三次會面時，出現明顯的疊影。

漢尼拔疊影的濃淡變化 ⬤E

　　在地牢中，對著克麗絲拍攝的鏡頭，隨著與漢尼拔會面次數的增加，透明壓克力板上的漢尼拔疊影也愈來愈清晰。第一次會面時，壓克力板上的漢尼拔疊影刻意安排得非常不明顯，幾乎看不到。第二次會面時，在克麗絲起身的鏡頭中，已可看到比第一次更明顯的漢尼拔疊影出現在她臉龐的右邊。

　　第三次會面（52分9秒處）時，為了換取水牛比爾的情報，克麗絲應漢尼拔的要求說出自己幼年時期的痛苦體驗。在這個將近40秒的長鏡頭中，克麗絲特寫的左側出現鮮明的漢尼拔疊影。導演透過疊影的濃淡變化，描寫克麗絲與漢尼拔關係的加深。

影像的品格 ⬤F

　　為全裸的被害女性遺體驗屍時，從喉嚨深處發現蛾蛹的這場戲（41分處），畫面的呈現方式讓人看到製作團隊的影像品格。在這一幕中，克麗絲要求那些出於好奇圍觀的警官們全部離開驗屍室。

　　不只如此，製作團隊甚至不讓觀眾看到被害人的裸體。屍體仰躺時，鏡頭只對指尖和臉部進行特寫，並藉由驗屍官蹙眉的表情訴說屍體的慘狀。

　　拍出被害女性全身裸體的，只有屍體呈俯臥姿勢的時候。這個鏡頭大約持續2秒，接著克麗絲走入畫面左下，正好遮住遺體的臀部位置，使觀眾看不到遺體的私密部位，削弱裸體給人的印象。

對人類的傲慢與信仰進行操縱 ←G

在一座設置於講堂內、如同鳥籠般的監牢中，漢尼拔殺害了兩名為他送來晚餐的警官。這場戲（74分處）充分展現了他的高智商。

一開始，鏡頭拍下桌上放置的宗教畫。這幅漢尼拔繪製的宗教畫，抱著羔羊的聖母按照克麗絲的長相描繪，讓觀眾一看就知道漢尼拔一定別有企圖。

這場戲中，漢尼拔先對警官表現出服從的態度，讓他們錯愕之餘失去戒心。就連警官進入監牢前，將漢尼拔雙手銬在鐵柵欄時，他也沒有反抗，任憑警官處置。接著，警官進入監牢，正要把食物放在桌上，漢尼拔提出請他們不要弄髒宗教畫的要求。乞憐的態度，令警官開始對漢尼拔掉以輕心。

為了收起宗教畫，警官先把食物放在地上，這時即使蹲在漢尼拔身邊，也什麼狀況都沒發生，警官因而產生自己已經掌控局面的錯覺。就在警官收起宗教畫，以毫無防備的姿勢蹲下拿取食物時，瞬間遭到早已解開手銬的漢尼拔襲擊。

漢尼拔設下的陷阱巧妙之處，在於警官本應都在自己的意志下行動，卻在不知不覺中落入漢尼拔的圈套，受其操縱。這是一場巧妙利用了人類傲慢與信仰的心理邏輯戲。

G　對人類的傲慢與信仰進行操縱

1　以克麗絲為模特兒畫成的宗教畫，暗示漢尼拔別有企圖。

F　影像的品格

1

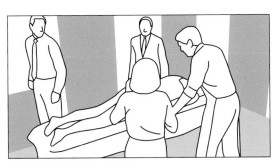

2　被害女性遺體改成俯臥後，克麗絲立刻走到擋住死者臀部的位置，削弱裸體在畫面上的印象。

2　警官一時大意，手腕被上銬。

3　將手銬銬上鐵柵欄，漢尼拔襲擊警官。

來自名畫的啟發 ☛H

《沉默的羔羊》鮮少對惡行進行露骨描繪。漢尼拔殺害警官後，剖開其中一人腹部，把屍體高高釘在監牢上，這顆殘酷鏡頭所展現的，或許是漢尼拔在面對傲慢的人類時難以壓抑的憤怒。

將人高高釘在監牢上的這個場景，受到法蘭西斯·培根那幅同時散發殘酷與莊嚴的知名畫作《人像與肉》（Figure with Meat）啟發，透過影像展現漢尼拔兼具瘋狂與藝術的性格。

弗朗西斯·培根的這幅《人像與肉》，還曾出現在電影《蝙蝠俠》（Batman, 1989）。劇中反派小丑（傑克·尼克遜〔Jack Nicholson〕飾演）帶著手下在美術館中破壞館藏時，小丑說「我喜歡這幅畫」，不讓手下破壞它。

使用吊臂的三個鏡頭 ☛I

《沉默的羔羊》只在電影中間與尾聲使用了總計三次吊臂，為的是賦予這幾個鏡頭特殊意義。第一次使用吊臂的鏡頭，出現在漢尼拔殺害兩名警官那場戲的最後（77分20秒處），整個鏡頭總長1分鐘。

鏡頭從俯瞰角度依序拍出地上濺到血的晚餐、躺在血泊中的警官及按下錄音機播放音樂的漢尼拔的手。從這裡開始，吊臂將鏡頭拉高，由上往下拍攝嘴角滿是鮮血的漢尼拔仰頭聆聽巴哈〈郭德堡變奏曲〉的陶醉模樣。本片第一次出現這樣的鏡頭處理，這讓漢尼拔此時的舉動顯得更為異常。

代表從噩夢中解脫的吊臂鏡頭 ☛J

第二次使用吊臂拍攝的鏡頭，是克麗絲與水牛比爾對峙的場景，從她用手槍擊斃比爾後開始（109分10秒處）。

鏡頭從頹坐在地的克麗絲身上zoom out，讓倒在地上口吐鮮血的比爾側臉入鏡。然後，攝影機以吊臂拉高，俯瞰死去的比爾表情。

這個吊臂鏡頭也具有特殊意義，強調克麗絲在救出被比爾囚禁的女性後，自己也從根源於幼年體驗的噩夢中解脫。

H 來自名畫的啟發

警官被剖腹的屍體高掛在監牢上。這受到法蘭西斯·培根名畫《人像與肉》啟發的一幕，展現了漢尼拔瘋狂與藝術兼具的雙重性。

I 用吊臂鏡頭突顯漢尼拔的異常

1 濺到血的晚餐。

2 死在血泊中的警官。

3 錄音機與漢尼拔的手。

4 嘴角滿是鮮血，一臉陶醉聆聽音樂
的漢尼拔。

J 代表從噩夢中解脫的吊臂鏡頭

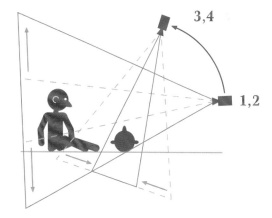

1 頹坐在地的克麗絲。

2 鏡頭 zoom out，倒地的比爾入鏡。

3 鏡頭以吊臂拉高。

4 鏡頭朝死去的比爾臉部 zoom in。

片尾字幕使用的吊臂鏡頭 ◄ K

第三次使用吊臂，是在《沉默的羔羊》最後一場戲：精神病院院長奇頓為了逃離漢尼拔，剛抵達國外機場，而漢尼拔早已有所埋伏，正準備遁入人群跟蹤奇頓。

吊臂鏡頭對漢尼拔進行跟拍，他走出咖啡店，遁入人群之中，鏡頭一邊zoom out，一邊以吊臂拉高，這是個長達5分25秒的長鏡頭。即使漢尼拔身影消失在人群中，片尾音樂也已開始流瀉，畫面依然

沒有變黑，代表《沉默的羔羊》尚未結束。觀眾不禁想像，要是繼續這樣看下去，或許將看到奇頓慘死的結局。

這裡的吊臂拍攝，為這顆長鏡頭賦予輕重緩急，讓觀眾的注意力始終受其牽引，直到最後一刻。

以紅色作為襯托主色的強調色

本片的攝影指導藤本塔克（Tak Fujimoto）雖在美國出生，但是父母都是來自廣島的日裔第二代。他

K 片尾字幕使用的吊臂鏡頭

1 待在咖啡廳裡的漢尼拔。

2 漢尼拔起身走出咖啡廳，遁入人群。

3 消失於人群中的漢尼拔。

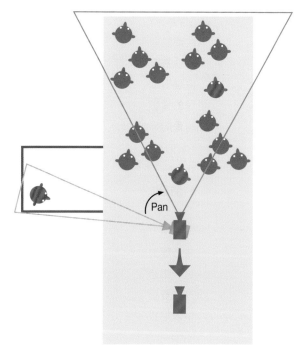

這顆吊臂鏡頭做出一連串影像變化，讓觀眾的注意力始終受其牽引，直到最後一刻。

與德米相遇時，正跟著擅長用低預算拍片的羅傑·科曼（Roger Corman）工作。

《沉默的羔羊》室外場景幾乎都在光線平淡的陰天下拍攝，室內則主要運用現場的既有光源，全片色調統一為灰褐色系。電影整體光線黯淡、色彩不多，當以血紅作為襯托主色的強調色（accent color）時，殘酷場景的影像便顯得更加鮮明寫實。

為何有許多女性喜歡《沉默的羔羊》

儘管《沉默的羔羊》中發生的是女性被害人遭裸體棄屍的殺人事件，但劇中裸體並未給人留下強烈印象，這是因為電影幾乎沒有正面展示女性裸體，就連在FBI學院的房間中，從克麗絲主觀視角看到的女性被害人照片（5分25秒處），選用的也是已被比爾剝去胸部皮膚的照片，很難辨識出裸體的形貌。

綜觀整部電影，清楚呈現女性正面裸體的畫面，只有那件比爾用女性被害人的皮膚縫製成的洋裝。製作團隊這方面處理得很細膩，這樣一部以連續變態殺人事件為主題的電影，能夠如此節制，不以男性視角進行醜陋露骨的描繪，或許這就是許多女性喜歡《沉默的羔羊》的理由之一。

《沉默的羔羊》激起的反彈

在《沉默的羔羊》中，水牛比爾之所以穿女裝，是想把自己包裝成心理變態的連續殺人魔，然而這一切，其實都只是一個恐同男人開的惡劣玩笑。不過，比爾將性器夾在雙腿之間跳舞的畫面刺激性太強，使人忘記劇中漢尼拔曾說過「他不過是自以為性別錯亂罷了」。

《沉默的羔羊》在1992年度的奧斯卡金像獎中拿下五項主要大獎（最佳影片、最佳導演、最佳改編劇本、最佳男主角與最佳女主角），獲得極高的評價。然而，頒獎典禮會場外，卻有跨性別團體「Queer Nation」展開抗議活動。抗議人士控訴《沉默的羔羊》對比爾的描寫，會讓所有跨性別者都被貼上心理變態的標籤。

強納森·德米的誠懇對應

這樣的抗議令德米深受打擊。他在紐約影評人協會頒獎典禮上致詞時，提及自己必須傾聽抗議者的聲音。許多人認為德米下一部作品選擇拍攝《費城》（Philadelphia, 1993），正是因為《沉默的羔羊》上映後引起的那些抗議。《費城》講的是愛滋病患及同性戀在法庭上戰勝歧視與偏見的故事，讓人深刻感受到德米身為創作者的誠意。

Netflix發布的紀錄片《揭開面紗：好萊塢的跨性別人生》（Disclosure, 2020）是一部與此議題相關的電影。藉由本片或許能讓大眾明白，影視作品中對於跨性別者做出符號式的偏頗描寫，只會助長歧視與偏見，為當事者們帶來更多痛苦。該片同時也提醒我們，以現代的觀點重新審視過去的電影是很重要的。

參考資料：The Silence of the Lambs (Special Edition) DVD ╱ Point of View - The Cinematography Techniques of Silence of the Lambs ╱ The Silence of the Lambs at 30: a landmark thriller of horror and humanity ╱ In Praise of the Real Heroes of 'Silence of the Lambs': The Bug Boys ╱ 'Silence of the Lambs' : 'It Broke All the Rules' ╱ TED TALLY – ON ADAPTATION: The Silence of the Lambs

CASE

10

在鏡頭拍攝途中改變燈光
描繪人物的心境變化

《暴力效應》

導演：大衛・柯能堡

原文片名：A History of Violence　監製：Chris Bender、J. C. Spink　原著：John Wagner、Vince Locke
劇本：Josh Olson　攝影：Peter Suschitzky　美術：Carol Spier　服裝：Denise Cronenberg　剪輯：Ronald Sanders
音效：Glen Gauthier　配樂：Howard Shore　主演：Viggo Mortensen、Maria Bello、Ed Harris
片長：96分　長寬比：1.85：1　年分：2005　國別：美國、加拿大　攝影機＆鏡頭：Panavision

這部由大衛·柯能堡（David Cronenberg）導演於2005年拍攝的電影《暴力效應》（*A History of Violence*），劇情講述小鎮餐館老闆湯姆·史托（維果·莫天森〔Viggo Mortensen〕）是一個擁有美麗妻子伊蒂（瑪麗亞·貝羅〔Maria Bello〕）、疼愛兩個小孩的好父親，一家四口過著平靜的生活。某天晚上，遇上強盜二人組襲擊餐館，情急之下做出反抗的湯姆將兩名強盜殺死，因此上了新聞，引來熟知湯姆過去的黑幫分子上門。揭穿湯姆二十年前是一名殺手的事實後，他和家人都陷入痛苦與混亂，被迫各自面對內心的糾葛。

《暴力效應》描述背負骯髒過去的男人為重啟人生而戰鬥，過程中提出了究竟是人類天生暴力，抑或暴力召喚暴力的大哉問。

大衛·柯能堡導演的特點

80年代的柯能堡專拍頭部爆炸、身體各部位鑽入奇妙寄生蟲等「肉體恐怖」（body horror）類型電影，是這個領域中的大師級人物。和他當時的作品如《掃描者大對決》（*Scanners*, 1981）、《錄影帶謀殺案》（*Videodrome*, 1983）等相比，《暴力效應》已經收斂許多，意外地好入口。

不過，《暴力效應》在描寫暴力的不堪及醜陋時，仍有效運用了破壞人體的視覺效果，影像呈現上不失柯能堡導演的風格特點。柯能堡對演員的演技指導是不進行事前彩排，他除了重視演員在拍片現場提出的意見外，也習慣先當場看過演員呈現的演技，再決定拍攝方式。

拍攝中途搭建的布景

從DVD附錄的花絮影片可知，在湯姆住院時，伊蒂來病房探望的這場戲（58分處）中，使用的是另行搭建的病房布景，而非實際前往醫院取景。伊蒂在得知湯姆真實身分後，跑進廁所嘔吐的這一幕，其實劇本上沒有寫，是彩排時演員的即興演出，美術人員也隨即在彩排之後追加搭建了廁所的布景。

柯能堡的每部作品都集結一群堪稱「柯能堡家族」的工作團隊，他們擅長配合演員的表演臨機應變，成為支撐柯能堡導演的後盾。在這樣的導演風格中，搭建布景進行拍攝變得至關重要。

善用布景的鏡頭 ☞A

在《暴力效應》裡，許多乍看之下以實景拍攝的場景，其實都是在搭好的布景內拍攝。例如湯姆一家人住的房子，室內部分也是另外搭建的布景。

A 善用布景的鏡頭

布景的運用度比實景有彈性，階梯左右兩側的牆面都可拆除，從這個位置可架設攝影機拍攝雙人鏡頭。

　　最能看出布景效用的，是在伊蒂得知湯姆的過去後，湯姆以近乎強暴的方式粗暴地在樓梯上與伊蒂性交的這場戲（67分20秒處）。湯姆試圖用暴力性交忘卻理智，卻又不斷在過程中重拾理智，伊蒂則猶豫著要不要接受充滿暴力性的湯姆。兩人的位置正好在一樓與二樓中間，象徵彼此的心痛苦得像是懸掛在半空中，進退兩難。

　　這場戲正好善用了布景的優勢，配合拍攝需求拆掉樓梯旁的牆壁，將攝影機架在伊蒂與湯姆側面的位置進行反覆拍攝。用廣角鏡頭在離演員如此近的側面位置拍攝，彷彿透過牆上窺視孔偷窺只有夫妻之間才知道的祕密。這是實景拍攝絕對沒有辦法做到的鏡頭。

利用光線角度銜接的連續性 ☛B

　　湯姆經營的餐館外觀是實景拍攝，店內依然是搭建的布景。在湯姆前往餐館上工的段落（9分16秒處）中，店外與店內的鏡頭分別於不同天拍攝，看上去卻像同一天內連續拍攝的鏡頭。

　　從湯姆在店外時的表情，到店內整體氛圍以及顧客的對話等，一連串的畫面皆傳達出他在鎮上過著善良好人的生活，自然地銜接起店內與店外的鏡頭，達到不中斷的連續性。

　　就技術層面來說，除了實景拍攝時必須選擇與布景拍攝相同的晴天外，在布景內拍攝時，窗外照進室內的光線，也得用燈光做出與實景拍攝時相同的陽光角度，利用光線為影像帶來自然的連續性。

B　利用光線角度銜接的連續性

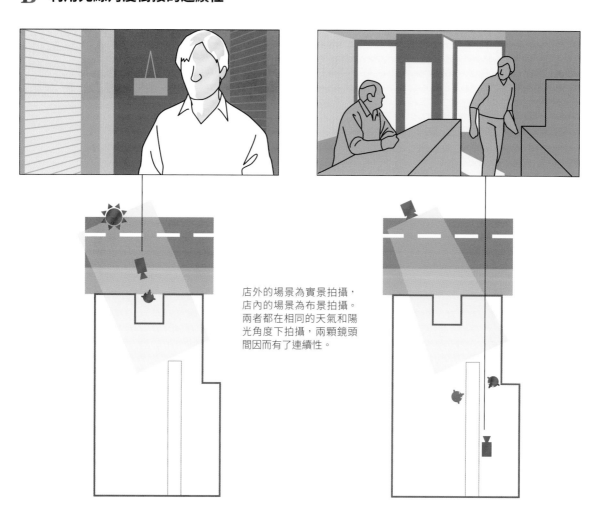

店外的場景為實景拍攝，
店內的場景為布景拍攝。
兩者都在相同的天氣和陽
光角度下拍攝，兩顆鏡頭
間因而有了連續性。

這說起來簡單，卻不是一件容易的事。必須先完成實景的拍攝，確定天氣與陽光角度後，再進入布景拍攝。因此，調整攝影日程就成了不可或缺的工作。

餐館戲採用布景拍攝的理由

湯姆經營的餐館為什麼採用布景拍攝，可想到的理由有幾個。首先，最現實的問題是湯姆擊退強盜這場戲（21分48秒處），必須做好各種安全防護，比起一般攝影一定會花上更多時間，且這場戲的時間又設定在夜晚。如果是實景拍攝，必須在一個晚上拍完，改成布景拍攝就能從早拍到晚了。

此外，這場戲在中途轉換了打燈方式，而布景比實景更方便設置燈光器材，對燈效的掌控也更順暢。

以燈效呈現不平靜的氛圍 ← C

上述的轉換打燈方式，為這場戲帶來什麼樣的效果呢？以下按事件發生順序說明。首先，佯裝成客人的強盜走入餐館，在門口的這一幕打的是頂光。

接著是湯姆對強盜們表示已經打烊，鏡頭面對吧檯座位的一幕。強盜們在吧檯邊坐下，燈光就此轉變。此時成為背景的門口位置，強盜們入內時打的頂光已經消失，變成一片黑暗。如此一來，強盜與背景之間產生明暗差，加強了影像的對比張力，顯示餐館內已籠罩一股不平靜的氛圍。

C 以燈效呈現不平靜的氛圍

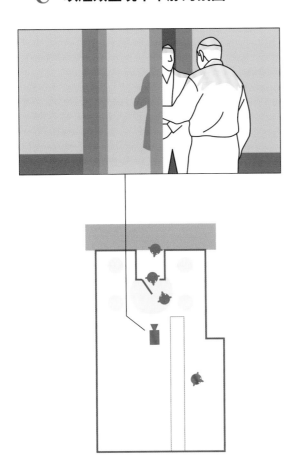

強盜們進門時，餐館入口還有打燈。

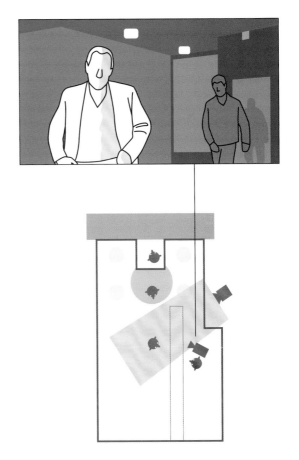

強盜們坐在吧檯時，餐館入口的燈光已經熄滅。利用燈效做出明暗差，加強影像的對比張力。

讓湯姆看來像個平庸男人的燈效 ← D

在這場戲中，隨著場景的演進，打在湯姆身上的燈光也有所變化。主光位置不斷在變，從左邊到頭頂再到右邊，藉此帶出湯姆內心的變化。起初，從左邊打在湯姆身上的光線，讓他看起來像個普通的餐館老闆。

燈效從強盜們做出粗暴舉止後開始改變，這時，打在湯姆身上的燈光加入了頂光，在他臉上投射強烈的陰影，展現內心的警戒。

強盜開始出言恐嚇時，追加的燈效減弱了湯姆臉上的陰影。透過這次調整燈光的角度，使湯姆眼睛四周變得陰暗，看起來像個對眼前情況束手無策的窩囊男人。

D 讓湯姆看來像個平庸男人的燈效

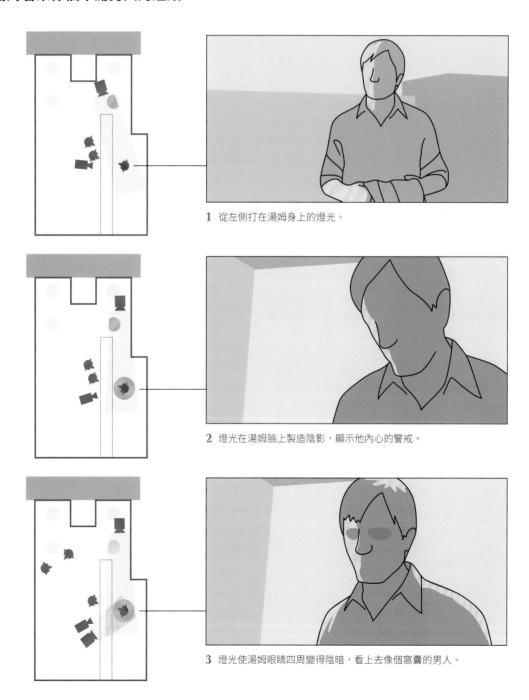

1 從左側打在湯姆身上的燈光。

2 燈光在湯姆臉上製造陰影，顯示他內心的警戒。

3 燈光使湯姆眼睛四周變得陰暗，看上去像個窩囊的男人。

讓湯姆顯得精明強悍的燈效 ← E

這場戲後半段，湯姆與強盜打殺的過程中，他身上的燈光又起了很大的轉變。殺了強盜之後，畫面上是湯姆的臉部特寫鏡頭，此時背景昏暗，燈光只照亮他右半張臉，並在左半邊臉打出黃色的輪廓光，使表情看上去精明強悍。

暗示暴力覺醒的燈效・室內 ← F

在《暴力效應》裡，有些鏡頭即使還在進行中，

導演依然會根據表現意圖，中途改變照在演員臉上的燈效，加強影像的對比張力。湯姆的兒子傑克在學校走廊上逼近三番兩次霸凌他的同學（48分55秒處），這場戲的燈效就是個很好的例子。一開始，打在傑克身上的燈光平淡，顯示他是個安分內向的小孩。然而，當傑克逼近霸凌他的同學時，來自左邊的光線受到遮擋，在他右半邊臉上投射陰影，之後右側補上反方向的光，照亮左半張臉。配合演員的表演，在準確的時機轉換燈光，以對比強烈的影像暗示沉眠於傑克內心的暴力終於覺醒。

E 讓湯姆顯得精明強悍的燈效

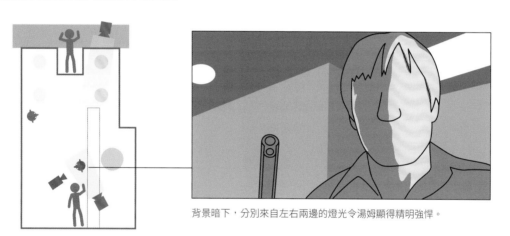

背景暗下，分別來自左右兩邊的燈光令湯姆顯得精明強悍。

F 暗示暴力覺醒的燈效・室內

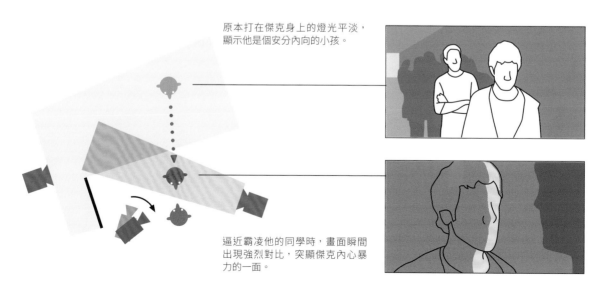

原本打在傑克身上的燈光平淡，顯示他是個安分內向的小孩。

逼近霸凌他的同學時，畫面瞬間出現強烈對比，突顯傑克內心暴力的一面。

暗示暴力覺醒的燈效·戶外 ☞ G

熟悉湯姆過去的黑幫分子卡爾·傅格迪（艾德·哈里斯〔Ed Harris〕）與手下出現在湯姆家門前的這場戲（52分15秒處），則是戶外拍攝時加強燈光的例子。當湯姆走向卡爾，中特寫鏡頭轉為臉部特寫鏡頭時，打上了追加的燈光。

這時同時進行了兩件事。一方面調小光圈，使畫面整體逐漸變暗，另一方面增加湯姆右半邊臉部的燈光，只把他的臉打亮。如此一來，湯姆的臉在昏暗的影像中浮現，用詭異的氛圍暗示他即將變回曾經的殺手。

在戶外增加燈光的難度與優秀的助手

即使是在陰天進行戶外拍攝，追加燈光依然不是一件容易的事。一般來說，除了要滿足各項拍攝條件，還必須事先備好大型燈光器材。

可是，柯能堡的拍攝方式卻是先確認演員的表演才決定如何拍攝。在這樣的情況下，之所以還是能夠事先備好戶外燈光，是因為打燈的範圍只侷限在一個點（湯姆的臉）的緣故。

這效果十足的一幕，就算想模仿也模仿不來。除了靠維果·莫天森自然的演技，協助調節鏡頭光圈與燈光的優秀助手也是功不可沒。

市川崑導演的電視劇《真實一路》

看著《暴力效應》的燈效，令我想起自己曾在市川崑執導的電視劇《真實一路》中擔任攝影助手的事。當時要拍攝父親（日下武史）與女兒（清水美沙）相對而坐的一幕，鏡頭在兩人之間回切。市川導演要求打在兩人身上的燈光（主光）必須來自不同方向，藉此表達父女兩人內心的齟齬。比起追求真實的燈光效果，那是個以貫徹導演美學意識為優先的拍攝現場。

《暴力效應》也會配合鏡頭當中的轉捩點，改變燈光的位置和強弱。走上偏離規範的道路是一個艱難的選擇，也很可能因此妨礙故事的流暢度。然而，兩位導演都教會了我們，身為做電影的人，隨時都要去思考「徹底追求真實感，畫面看起來就會自然了嗎？」

G 暗示暴力覺醒的燈效·戶外

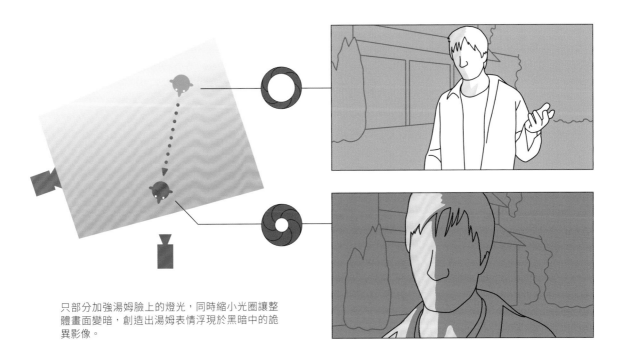

只部分加強湯姆臉上的燈光，同時縮小光圈讓整體畫面變暗，創造出湯姆表情浮現於黑暗中的詭異影像。

攝影指導彼得·蘇西茲基

與柯能堡默契絕佳，燈光操控自如，既能配合演員在場景中的表演，同時又不會讓觀眾產生衝突感，這位技術高超的攝影指導，就是彼得·蘇西茲基（Peter Suschitzky）。他拍過從《雙生兄弟》（Dead Ringers, 1988）起的所有柯能堡作品，還拍過傳奇cult片《洛基恐怖秀》（The Rocky Horror Picture Show, 1975），星戰系列中我最愛的《星際大戰五部曲：帝國大反擊》（The Empire Strikes Back, 1980）也由他擔任攝影。

演員與鏡頭的距離變化

後期的柯能堡作品，在鏡頭的使用方法上極具特色。《暴力效應》有九成的鏡頭使用27mm，利用這種廣角鏡頭的透視感拍出具有爆發力的構圖。後來的作品《夢遊大都會》（Cosmopolis, 2012）更將這個概念發揚光大，從頭到尾只用21mm的鏡頭。

柯能堡與蘇西茲基不會討論影響電影外貌的燈光，卻經常討論鏡頭及攝影機的位置。鏡頭種類的降低，能令演員和鏡頭之間的距離感產生某種定律，影像也會出現統一感。反過來說，這樣的方式也有另一層難處。如果不在演員走位與運鏡上更加費心，連續拍出的影像將會顯得很單調。

《暴力效應》片頭以一個四分鐘的長鏡頭展開，用吊臂與移動台車上的攝影機跟拍離開汽車旅館的強盜二人組。在這個長鏡頭中，強盜與鏡頭距離靠近時，呈現的是他們臉上的表情，距離拉遠時，則強調場景整體的氛圍，清楚看出單靠一顆鏡頭就能展現各種尺寸的畫面，可說是演員走位與運鏡搭配組合的絕佳範本。

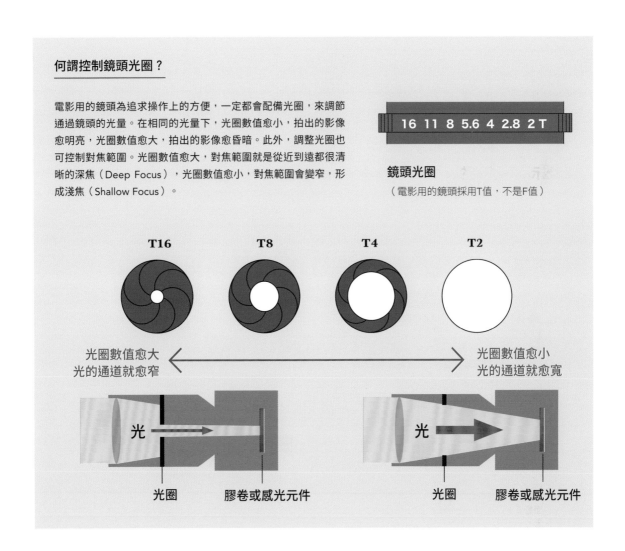

何謂控制鏡頭光圈？

電影用的鏡頭為追求操作上的方便，一定都會配備光圈，來調節通過鏡頭的光量。在相同的光量下，光圈數值愈小，拍出的影像愈明亮，光圈數值愈大，拍出的影像愈昏暗。此外，調整光圈也可控制對焦範圍。光圈數值愈大，對焦範圍就是從近到遠都很清晰的深焦（Deep Focus），光圈數值愈小，對焦範圍會變窄，形成淺焦（Shallow Focus）。

16 11 8 5.6 4 2.8 2 T

鏡頭光圈
（電影用的鏡頭採用T值，不是F值）

T16　　T8　　T4　　T2

光圈數值愈大
光的通道就愈窄　←→　光圈數值愈小
光的通道就愈寬

光　　光圈　　膠卷或感光元件　　　光　　光圈　　膠卷或感光元件

參考資料：A History of Violence DVD ／「黒沢清、21世紀の映画を語る」（黒沢清 bold / Voice of Ghost）／ In Conversation: David Cronenberg's D.P. Peter Suschitzky ／ 'A History of Violence'：David Cronenberg's Superb Study of the Basic Impulses that Drive Humanity

動作、畫面、聲音設計、剪輯
的無間搭配，讓電影始終充滿能量

《瘋狂麥斯：憤怒道》

導演：喬治・米勒

原文片名：Mad Max: Fury Road　監製：George Miller、Doug Mitchell、PJ Voeten
劇本：George Miller、Brendan McCarthy、Nico Lathouris　攝影：John Seale　美術：Colin Gibson　服裝：Jenny Beavan
剪輯：Margaret Sixel　音效：Chris Jenkins、Gregg Rudloff、Ben Osmo　配樂：Junkie XL
主演：Tom Hardy、Charlize Theron、Nicholas Hoult、Hugh Keays-Byrne
片長：120分　長寬比：2.39：1　年分：2015　國別：澳洲、美國
攝影機＆鏡頭：Arri Alexa Plus/M、Panavision Primo、Ultra Speed MKII and Angenieux Optimo Lenses

2015年上映，由喬治‧米勒（George Miller）導演的電影《瘋狂麥斯：憤怒道》（Mad Max: Fury Road），是《瘋狂麥斯》系列電影睽違27年推出的續作。主要角色有邪教集團獨裁者不死老喬（修‧基斯–拜倫〔Hugh Keays-Byrne〕）、曾是老喬軍隊「戰爭男孩」指揮官但選擇反叛的芙莉歐莎（莎莉‧賽隆〔Charlize Theron〕）、順水推舟成為芙莉歐莎助力的主角麥斯（湯姆‧哈迪〔Tom Hardy〕）、曾是老喬信徒的「戰爭男孩」成員納克斯（尼可拉斯‧霍特〔Nicholas Hoult〕），以及被迫成為老喬妻妾的五個女孩。

故事描述核戰後文明世界毀滅，成為一片荒蕪沙漠。芙莉歐莎的戰鬥是為了解救老喬的五名妻妾，使本片被視為女性主義作品而受到很高的評價。如果你喜歡看電影，卻因「不喜歡看動作片」而略過本作，那麼當作是被騙也好，請務必來看看這部電影吧。

攝影指導約翰‧西爾

攝影指導約翰‧西爾（John Seale）和導演同為澳洲人，拍過運用美麗自然光線展現豐沛情感的《證人》（Witness, 1985），並以《英倫情人》（The English Patient, 1996）得過奧斯卡最佳攝影。和導演喬治‧米勒上一次合作的作品是《羅倫佐的油》（Lorenzo's Oil, 1992）。《瘋狂麥斯》開拍時，比喬治大兩歲，已經72歲的約翰原本打算退休，在經過喬治的一番說服之下，才終於實現兩人睽違23年的合作。

剪輯師瑪格麗特‧西柯瑟爾的任務

負責剪輯工作的瑪格麗特‧西柯瑟爾（Margaret Sixel）每天從位於澳洲的剪輯室與身在非洲外景地的導演保持聯絡，討論有哪些需要追加拍攝的鏡頭。此外，西柯瑟爾也參與了拍攝的前置作業，包括取代腳本的分鏡圖與概念圖，就連選角和美術設計（電影世界觀的監修）工作也有參與。一手建立《瘋狂麥斯》整體世界觀的西柯瑟爾，是導演的最佳拍檔。

「戰爭油罐車」的擬獸音效 ☛A

在動作、畫面、聲音設計、剪輯的無間搭配下，《瘋狂麥斯》成為一部元素多到只看一次難以全部消化的電影。其中特別是在聲音設計方面，從幾乎微不可聞的呼吸聲，到V8引擎的咆哮聲，本片可說是將聲音的表現發揮得淋漓盡致，徹底展現「進電影院看電影」的真髓。

麥斯、芙莉歐莎和五名妻妾及納克斯乘坐的巨大座駕「戰爭油罐車」，其所使用的音效有著極為耐人尋味的特點。當劇情來到中段高潮，一行人與機車騎士戰鬥的場景中，大量沙塵熄滅了「戰爭油罐車」引擎蓋上的熊熊大火，引擎進氣口打開時（54分29秒處），使用了鯨魚噴水的「噗吼～」音效來表現引擎吸入空氣的聲音。

聲音剪輯師（負責效果音及環境音）馬克‧曼吉尼（Mark A. Mangini）與史考特‧海克（Scott Hecker）用動物的低吼及呻吟聲，來與劇中登場車輛的音效交疊融合。這是因為一開始這輛巨大的「戰爭油罐車」就被比擬為小說《白鯨記》（Moby Dick）中的巨大白鯨。執著於追逐「戰爭油罐車」的不死老喬形象，則來自小說中瘋狂追逐白鯨的亞哈船長。

從劇中最高潮的飛車追逐戲，也能看出馬克與史考特是如何將戰爭油罐車模擬為白鯨。當戰爭油罐車的儲水油罐被追兵車上捕鯨砲射出的魚叉射中，噴出大量水花的瞬間，這一幕也再次使用了鯨魚噴水的音效。

最後，戰爭油罐車在峽谷內翻覆毀壞時，搭配的音效也不是真實的聲音，而是用臨死鯨魚及熊的叫聲混音後，慢速播放出的音效。用巨大生物斷氣前的聲音製作的音效，完美呈現了擬獸化的戰爭油罐車內心的情感。

麥斯與芙莉歐莎的戰鬥場景
用了多種攝影機角度

　　《瘋狂麥斯》的開場重頭戲，在麥斯與芙莉歐莎的戰鬥場景中，儘管最後麥斯僥倖獲勝，觀眾仍可透過畫面得知芙莉歐莎是一名非常優秀的戰士。

　　細數這場戰鬥戲的攝影機角度：插入手部等細節的鏡頭有4種角度，演員的特寫鏡頭有4種角度，拉遠呈現整體狀況的遠景鏡頭則有16種角度。身兼剪輯與聲音設計名家、以擅長電影理論分析知名的華特・莫屈（Walter Murch）在《電影即剪接》（*The Conversations: Walter Murch and the Art of Editing Film*）一書中，談到一部電影中的動作場景，會使用到的攝影機角度平均約為14種，可見《瘋狂麥斯》還不算太多。

快節奏的剪輯

　　瑪格麗特・西柯瑟爾在《瘋狂麥斯》中剪輯了約2,700個鏡頭，每個鏡頭平均時間約為2.2秒。在一部以如此快節奏剪輯而成的電影中，這場戰鬥戲（35分36秒處）的鏡頭節奏更快於平均秒數。1分54秒內總共出現98個鏡頭，每個鏡頭的平均時間只有大約1.2秒。

符合劇情邏輯的剪輯

　　按照傳統剪輯理論，在串連鏡頭與鏡頭時，演員的動作必須流暢呈現。然而，西柯瑟爾有時也會打破規則。此外，西柯瑟爾並非一味追求單調乏味的快節奏，而是配合劇情邏輯適時轉換剪輯節奏，使動作場景看上去更具有節奏感。

　　以下將依照時序，說明這場戲中西柯瑟爾在什麼時機打破規則，又是在什麼地方轉換剪輯節奏。

A 「戰爭油罐車」的擬獸音效

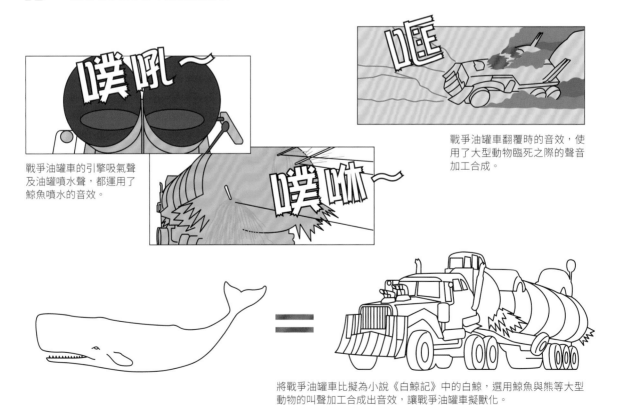

戰爭油罐車的引擎吸氣聲及油罐噴水聲，都運用了鯨魚噴水的音效。

戰爭油罐車翻覆時的音效，使用了大型動物臨死之際的聲音加工合成。

將戰爭油罐車比擬為小說《白鯨記》中的白鯨，選用鯨魚與熊等大型動物的叫聲加工合成出音效，讓戰爭油罐車擬獸化。

使用跳接的快速剪輯 ☜B

　　在麥斯與芙莉歐莎戰鬥戲的開場，為了呈現芙莉歐莎動作的敏捷，西柯瑟爾串連鏡頭時省略了她的部分動作。這稱為「跳接」（jump cut）的剪輯手法，是一種略去動作經過的剪輯技法，高達（Jean-Luc Godard）的《斷了氣》（À bout de souffle, 1960）便是最早以跳接手法聞名的一部電影。

　　芙莉歐莎試圖搶奪麥斯所持霰彈槍的這場戲，她的右手鏡頭使用了跳接。鏡頭先從側面拍攝跨騎在麥斯身上的芙莉歐莎，芙莉歐莎以右手壓制麥斯臉部，而在下一個鏡頭，芙莉歐莎右手已移動到麥斯所持霰彈槍的位置，準備奪槍。這一幕中，西柯瑟爾使用跳接手法所省略掉的，是芙莉歐莎右手從麥斯的臉伸向麥斯右手的動作。

　　這種跳接方式，一直持續到芙莉歐莎用霰彈槍口直指麥斯脖子的鏡頭。省略的時間雖然都很短，卻能達到突顯芙莉歐莎動作敏捷的效果，觀眾也能從這場戲中獲得「芙莉歐莎是名出色戰士」的資訊。

不易察覺的跳接點 ☜B

　　為了讓觀眾不易察覺出動作的省略，兩個鏡頭之間的跳接點，落在側面拍攝的鏡頭中，芙莉歐莎直起上半身後，右手正好出鏡的時間點。

　　在聽過西柯瑟爾的答案後，或許會認為這麼剪輯很容易。然而事實上，要從長達480小時的大量影像中一邊思考電影構成，一邊找出適當的鏡頭，實在是一件非常複雜又艱辛的工作。除了創作者必備的才華，歸納整理的作業能力更是不可或缺，必須整理分類所有鏡頭，才能方便隨時找到想要的畫面。

B　使用跳接的快速剪輯

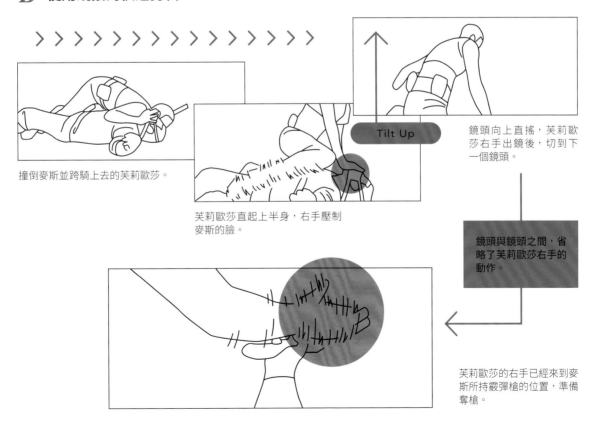

撞倒麥斯並跨騎上去的芙莉歐莎。

芙莉歐莎直起上半身，右手壓制麥斯的臉。

Tilt Up

鏡頭向上直搖，芙莉歐莎右手出鏡後，切到下一個鏡頭。

鏡頭與鏡頭之間，省略了芙莉歐莎右手的動作。

芙莉歐莎的右手已經來到麥斯所持霰彈槍的位置，準備奪槍。

不做跳接的傳統剪輯 ◂C

　　在上面那段經過跳接的剪輯後，再度轉換為不做跳接的傳統剪輯（35分46秒處）。芙莉歐莎奪過麥斯的霰彈槍，發現這把槍已經壞了，立刻把槍當成鈍器，用來毆打麥斯的臉。以這一幕為例，西柯瑟爾就使用了中特寫（胸上鏡頭）、中景（腰上鏡頭）及全景（全身鏡頭）三個連續正面鏡頭，將芙莉歐莎的動作流暢串起。

呈現新戰況的鏡頭 ◂D

　　這一段的剪輯，是由短鏡頭（1秒左右）與稍長的鏡頭（2秒左右）所構成。透過稍微放慢的剪輯節奏，呈現五名妻妾加入戰局後，麥斯屈居下風的戰況，令觀眾得以在緊張中稍喘一口氣。

　　稍長的鏡頭包括五名妻妾為了幫助芙莉歐莎，拉住麥斯身上鎖鏈的鏡頭，以及麥斯受芙莉歐莎攻擊的鏡頭。

C　不做跳接的傳統剪輯

中特寫 1

中特寫 2

芙莉歐莎用霰彈槍毆打麥斯的段落，剪輯方式是將正面拍攝的中特寫（胸上鏡頭）、中景（腰上鏡頭）及全景（全身鏡頭）三個鏡頭流暢串起。

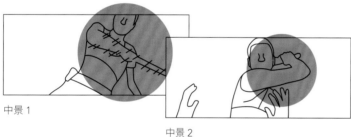

中景 1

中景 2

全景

D　呈現新戰況的鏡頭

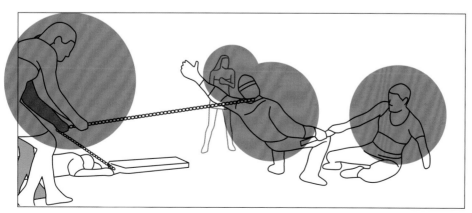

為了在芙莉歐莎與麥斯的戰鬥中加入「五名妻妾加入戰局」的狀況，開始加入稍長（2秒左右）的鏡頭。

E　重複相同動作的剪輯：芙莉歐莎的攻擊

電影用兩部攝影機，從不同的位置，拍攝麥斯閃過芙莉歐莎攻擊後跌坐在地的動作。兩顆鏡頭剪在一起，讓摔倒動作重複兩次。

麥斯以跌坐在地的姿勢躲避芙莉歐莎的攻擊，此時電影將「面向芙莉歐莎」的鏡頭和「面向麥斯」的鏡頭剪在一起，同樣的攻擊動作重複兩次。

重複相同動作的剪輯：芙莉歐莎的攻擊 ☞E

在使用傳統剪輯的同一段落，還使用了重複相同動作的剪輯。重複呈現同一個動作，具有令攻擊看起來更激烈的效果。

最初使用這種剪輯方式的地方，是芙莉歐莎揮舞鐵鍊剪展開攻擊，麥斯閃躲後跌坐在地的場景（36分4秒處），這裡使用了從不同角度拍攝的兩個鏡頭，讓麥斯的跌倒動作重複兩次。

再次出現這種剪輯方式，是在麥斯以跌坐在地的姿勢躲避芙莉歐莎揮落的鐵鍊剪時。同樣的攻擊動作，以「面向芙莉歐莎」的鏡頭及「面向麥斯」的鏡頭重複兩次。

重複相同動作的剪輯：麥斯的反擊 ☞F

麥斯展開反擊，當他拿車門當盾牌，踢飛芙莉歐莎時（36分11秒處），也使用了上述重複相同動作的剪輯。

這個動作用了三部攝影機，從三個位置分別拍攝「面向麥斯」、「面向芙莉歐莎」，以及「從側面拍攝」的鏡頭。將重複相同動作的次數增加到三次，突顯麥斯的反擊對芙莉歐莎所造成的損傷有多劇烈。

F 重複相同動作的剪輯：麥斯的反擊

鏡頭朝麥斯拍攝，踢飛芙莉歐莎的麥斯。

使用三部攝影機，從三個不同位置拍攝，以此剪出麥斯的反擊。將重複相同動作的次數增加到三次，突顯麥斯的反擊對芙莉歐莎造成的損傷。

鏡頭朝芙莉歐莎拍攝，被踢飛的芙莉歐莎。

鏡頭從側面拍攝，被麥斯踢飛的芙莉歐莎。

G 將節奏放得更慢的剪輯

用納克斯起身的鏡頭帶出底下劇情即將有新發展。

畫面上的人物變得更多更複雜，因此有必要說明新的戰況以及人物間的位置關係，此時使用了幾個稍長的鏡頭（約 2～3 秒），放慢剪輯的節奏。

芙莉歐莎被鐵鍊絆倒的鏡頭，因為有其他角色出現在背景，需要用稍長的鏡頭說明戰況以及眾人位置。

將節奏放得更慢的剪輯 ☞G

　　接下來的場景，是從芙莉歐莎被麥斯踢倒的鏡頭（36分14秒處）開始，直到麥斯與芙莉歐莎爭奪手槍時彈匣掉落，納克斯將其撿起為止。

　　這裡的剪輯構成，是以七個稍長的鏡頭（2～3秒）串連，將節奏放慢。由於劇情從這裡加入了納克斯，形成新的戰局，為了說明四組人馬之間的位置關係，必須做出節奏上的變化。

　　稍長的鏡頭所描繪的，包括納克斯從昏迷中醒來、芙莉歐莎被鐵鍊絆倒、五名妻妾對麥斯展開攻擊，以及納克斯撿起彈匣。

再次加快節奏的剪輯 ☞H

　　從納克斯撿起彈匣（36分52秒處），到麥斯與芙莉歐莎的戰鬥分出勝負為止，每個鏡頭的長度恢復為1秒左右，再次加快了剪輯的節奏。因為這裡不再有新角色登場，人物之間位置變化也不多，不再需要用稍長的鏡頭來說明。

　　就在戰鬥分出勝負前，剪輯的節奏變得更快了。在麥斯用納克斯遞出的彈匣填裝手槍的鏡頭中，甚至也做了跳接，令麥斯的動作看起來更迅速。

H　再次加快節奏的剪輯

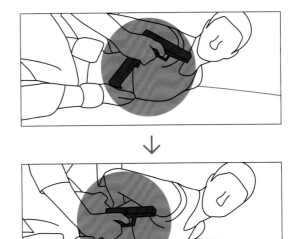

麥斯填裝手槍的鏡頭，使用了跳接手法。

麥斯與芙莉歐莎的戰鬥場景：節奏統整

	剪輯	節奏	呈現
情節展開 1	動作中使用跳接	快	突顯動作的敏捷
	↓	↓	↓
情節展開 2	動作中不使用跳接	慢	看清整體戰況
	重複相同動作		突顯攻擊的激烈
	↓	↓	↓
情節展開 3	使用較多稍長的鏡頭	節奏放得更慢	說明戰況及人物位置關係
	↓	↓	↓
高潮	鏡頭變短	節奏再次加快	戰鬥分出勝負
	跳接	節奏更快	

《瘋狂麥斯》的七軸動線

「動線」原本是舞台用語,通常指演員移動的路徑,在此用來指影像中拍攝對象移動的方向或軌道。《瘋狂麥斯》在車輛動作場景中使用的動線,隨著劇情的發展多達七軸(縱、斜、橫、前後、上下、垂直、弧形),讓車輛動作場景保持了高度的活力。

橫向動線帶來的預感 ◄I

最早增加車輛動作場景動線的鏡頭,是芙莉歐莎背叛不死老喬的一幕(11分45秒處)。原本呈一直線前進的戰爭油罐車和芙莉歐莎部下的車輛,只在單純的縱、斜兩條軸線上默默移動。然而,當芙莉歐莎將方向盤往左一切,戰爭油罐車的前進方向變成橫向,其他車輛也接連追隨這個方向前進。此時影像中增加了一條強勁的橫軸動線,令人預感芙莉歐莎與五名妻妾即將展開戰鬥。

轉換段落的前後向動線 ◄J

前後向動線,在此被用來作為與禿鷹幫戰鬥段落(19分49秒處)的轉捩點。拍攝對象從畫面後方往前方,或從畫面前方往後方移動,這樣的動線為《瘋狂麥斯》營造出立體感。

第一次使用前後向動線,是與禿鷹幫開戰初始的場景。掉進陷阱的車身翻滾,車上的戰爭男孩彈出車外,朝畫面前方飛來(19分54秒處),接著又從畫面前方朝後方飛去,跌落在地面。

I 橫向動線帶來的預感

1

2

3

4

5

1、2 走在直線道路上的戰爭油罐車,原本只在單調的縱、斜兩條軸線上默默移動。

3、4、5 戰爭油罐車和部下的車輛接連改變前進方向,在畫面中加入強勁的橫軸動線,令人預感女人們即將展開戰鬥。

J　轉換段落的前後向動線

與禿鷹幫戰鬥的初始場景，使用前後向動線創造強烈印象。

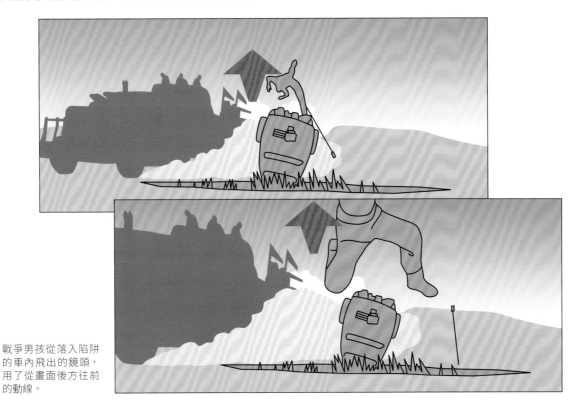

戰爭男孩從落入陷阱
的車內飛出的鏡頭，
用了從畫面後方往前
的動線。

戰爭男孩跌落地面的
鏡頭，則用了從畫面
前方往後的動線。

巨大卡車登場時使用的前後向動線 ← K

此一段落的第二個轉捩點，禿鷹幫的巨大卡車登場時，也使用了同樣的前後向動線。一開始，禿鷹幫的車輛相撞，車身朝畫面後方飛去（20分52秒處）。這條前後向動線一直通向後方很遠的地方，拍攝對象的大小也變得很小。

接著，是巨大卡車從沙塵煙霧中出現的場景。這裡的前後向動線從畫面後方一直通往畫面最前方，拍攝對象也變得愈來愈大。在一個拍攝對象變得愈來愈小的鏡頭之後，接著呈現拍攝對象愈來愈大的鏡頭，加倍強調了卡車的巨大。

使用上下向動線與峽谷的理由 ← L

在佔據峽谷的越野機車黨襲擊戰爭油罐車的段落（53分31秒處）中，由越野機車世界冠軍擔任特技演員，絕對是電影中段最值得一看的場景。

K　巨大卡車登場時使用的前後向動線

禿鷹幫的車輛相撞後，從畫面前方往後方飛遠，拍攝對象愈來愈小。

巨大卡車從沙塵煙霧中出現，從畫面後方朝前方接近，拍攝對象愈來愈大。

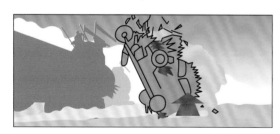

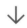

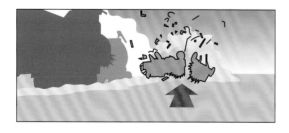

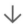

兩個鏡頭相輔相成，加倍強調了卡車的巨大。

這裡新增了越野機車彈跳時產生的上下向動線。在比例較扁的CinemaScope（2.39：1）畫面中，五軸動線（斜、縱、橫、前後、上下）巧妙交錯。

為讓機車黨攻擊坐在駕駛座內的麥斯等人，有鑒於戰爭油罐車的高度，因此必須安排越野機車彈跳的畫面。將此一段落的場景選在峽谷，可能有兩個原因。第一，利用峽谷高低起伏的地勢，當作越野機車彈跳時的跳板。

另一個原因是，越野機車黨奔馳於峽谷高處的稜線上時，高度正好和戰爭油罐車駕駛座差不多高。如此一來，就能在一個鏡頭中同時拍到駕駛座上的麥斯等人與窗外奔馳而過的越野機車了。

L 使用上下向動線與峽谷的理由

越野機車黨奔馳於峽谷高處稜線上，高度正好和戰爭油罐車的駕駛座差不多，可在一個鏡頭內同時拍到兩者。

利用峽谷高低起伏的地勢，當作越野機車彈跳時的跳板。越野機車彈跳之際產生的上下向動線，也能對高聳的戰爭油罐車發動有效攻擊。

使用戰爭油罐車的好處 ☞M

　　與機車黨對戰的段落，在2分23秒內剪輯了106個鏡頭。比起麥斯與芙莉歐莎的戰鬥場景，單一鏡頭的秒數較長，為的是在這個段落中描寫麥斯與芙莉歐莎如何透過共同戰鬥建立對等的搭檔關係，同時說明五名妻妾並非束手等人幫助的可悲角色。

　　這時，主要角色全部坐在戰爭油罐車的駕駛座，有利於展現每個角色的個性及彼此之間的關係。用戰爭油罐車來表現交戰場景，難度很高，但卻有一個好處，就是能讓所有主要角色集中在一處，即使塞滿駕駛座也無妨（最多容納9人）。

節拍器戰車隊

　　在《瘋狂麥斯》最高潮的飛車追逐場景（94分50秒處）登場的，是名為「The Polecats」的節拍器戰車隊。他們在輕型卡車的貨倉上設置了如節拍器般左右搖擺、全長7.5公尺的鋼管，這些人會從空中往下襲擊麥斯等人乘坐的戰爭油罐車。據說喬治・米勒導演是在看了太陽劇團的鋼管秀時，產生了節拍器戰車的靈感。

節拍器戰車隊製造的兩條動線 ☞N

　　節拍器戰車隊的動作場面製造出了「垂直」與「弧形」兩條動線。首先，「垂直」的動線來自戰車隊員如猛禽般從空中急速落下時的動向。節拍器戰車隊移動時，也是從畫面後方往前方，再從畫面前方往後方移動，這和跟禿鷹幫對戰時使用的前後向動線相似。之所以能與禿鷹幫做出區隔，靠的是節拍器戰車隊對滯空時間的掌控，創造出宛如浮游空中的獨特動作。

　　第二條動線呈「弧形」，是鋼管在半空中搖擺時產生的動線。節拍器戰車隊出場的這個鏡頭（94分50秒），令人聯想到芭蕾舞的優雅動作，只要看過一次絕對難以忘懷。撐起高潮場景的這兩種動線，為劇情賦予了嶄新的能量。

車輛改造 ☞O

　　在《瘋狂麥斯》因應使用條件而進行改造的眾多車輛中，改造目的一目瞭然的，正是節拍器戰車隊所使用的車輛。為了不讓車輛因鋼管左右搖擺的反作用力而翻覆，他們一開始便選擇軸距（前後輪之間距）較長的車，並在改造時將輪距（左右輪之間距）擴寬，增加車輛行進時的安全性。

《瘋狂麥斯》的安全對策

　　《瘋狂麥斯》之所以能在時速超過100km的汽車及機車上拍下想要的畫面，第二攝影組導演暨特技統籌蓋・諾里斯（Guy Norris）和特技演員群絕對功不可沒。接下《瘋狂麥斯》的工作，對蓋・諾里斯

M 使用戰爭油罐車的好處

戰爭油罐車有著能將主要角色集中在寬敞駕駛座的好處，方便描繪眾角色的性格及彼此之間的關係。

而言感觸一定特別深，因為他正是《瘋狂麥斯》系列作第一集《迷霧追魂手》（*Mad Max, 1979*）中的年輕演員之一。

多虧他們的努力，才能在極度不穩定的沙地上，讓攝影車與劇中車輛行駛於拍攝所需的準確位置。這是光靠攝影師的力量無法達成的事。

堪稱奇蹟的是，《瘋狂麥斯》拍攝期間沒有發生任何重大事故。讚嘆零事故之餘，也不能忘記有一群在攝影前進行各種準備，為拍攝現場做好萬全防護對策的人們。

O 車輛改造

節拍器戰車隊使用的車經過改造後，不會因為鋼管的搖擺而翻覆。

N 節拍器戰車隊製造的兩條動線

撐起高潮場景的這兩種動線，為劇情賦予了嶄新的能量。

節拍器戰車隊使用的鋼管在半空中搖擺所拉出的弧形動線，令人聯想到優雅的芭蕾舞。

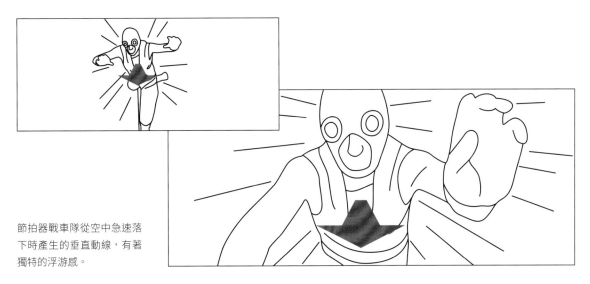

節拍器戰車隊從空中急速落下時產生的垂直動線，有著獨特的浮游感。

「太陽旗式構圖」的好處 ☞P

《瘋狂麥斯》將拍攝對象置於畫面中央的構圖，常被嘲諷為「初學者構圖」。綜觀整部電影，幾乎沒有將拍攝對象放在畫面角落的構圖。

在拍攝現場，米勒也總是隔著對講機對攝影師們做出「把十字放在（人物）鼻子上」、「把十字放在槍枝上」的指令。這裡的「十字」指的是攝影機觀景窗中央的瞄準記號（cross）。

《瘋狂麥斯》使用簡潔的「太陽旗式構圖」，將拍攝對象放在畫面正中央，是為了讓觀眾在動線複雜交錯的畫面及動作節奏快速的剪輯下，視線依然能夠隨時緊跟著拍攝對象。有些人將這種利於觀眾觀賞的構圖稱為「十字景框」（crosshair framing）原則。

使用「眼神追蹤」剪輯 ☞Q

《瘋狂麥斯》中也有不是使用「太陽旗式構圖」的鏡頭。其中用意最為明顯的，是在開場不久的段

P　「太陽旗式構圖」的好處

以快節奏的剪輯呈現複雜動作場面的《瘋狂麥斯》，使用將拍攝對象置於畫面中央的「太陽旗式構圖」，使觀眾能隨時緊跟著畫面中的拍攝對象。

Q　使用「眼神追蹤」剪輯

這裡用紅色圓圈表示觀眾在畫面內的視線。在老喬走進溫室的鏡頭中，觀眾視線跟著老喬移動，移動到比畫面中央稍偏左下的位置。

不死老喬的位置幾乎與前一個鏡頭結束時相同，為的是將觀眾視線留在同一個地方，慢一拍才察覺妻妾們寫在畫面中央的文字。

落當中，不死老喬走向五名妻妾房間時的兩個連續鏡頭。

一開始，攝影機從背後跟拍老喬打開一扇宛如保險箱門的大門，穿過水管般的通道後，來到一間設有玻璃圓頂的寬闊溫室（13分53秒處）。這個鏡頭結束時，畫面中老喬的位置不在中央，而是稍微偏左下。

到了下一個俯角遠景鏡頭時，老喬站在和上一個鏡頭最後幾乎相同的左下位置。連續兩個鏡頭都站在相同位置不是巧合，是為了誘導觀眾視線集中在左下的刻意安排。

將觀眾視線誘導畫面到左下方，第一時間就不會注意到俯角鏡頭中位於畫面正中央、五名妻妾寫下的休夫宣言。透過這樣的表現方式，讓隔了一拍才察覺文字的觀眾，體會到面對妻妾背叛時老喬困惑的心境。

這是稱為「眼神追蹤」（Eye Trace）的剪輯技術，利用拍攝對象在畫面內的位置及動向誘導觀眾視線，呈現鏡頭中最想讓觀眾看到的重點。

將拍攝對象配置於整個畫面的鏡頭

為了保護老喬的四名妻妾（一人已死亡），芙莉歐莎決定繼續在沙漠中漫無目的前進，此時麥斯勸阻她，並提出回頭奪取老喬「堡壘」的建議（86分6秒處）。這場戲是《瘋狂麥斯》整個故事中最重要的轉捩點。

芙莉歐莎原本對這個所有人都可能會死的提議躊躇不定，最終還是在夥伴的鼓勵下做出了奪取堡壘的決定。這時使用的構圖，就是將芙莉歐莎放在畫面正中央，再將四名妻妾、納克斯及途中加入的鐵馬車隊（7人）放在背景，也就是將所有拍攝對象置於整個畫面上。

芙莉歐莎給人的印象　☜R

這個在《瘋狂麥斯》中很少出現、將主要拍攝對象配置在整個畫面中的鏡頭，以中間夾雜其他鏡頭的方式反覆出現。同時，也透過芙莉歐莎在畫面中的比例變化，改變她給觀眾的印象。

一開始，攝影機靠近芙莉歐莎，她在畫面中的比例也從中全景（膝上鏡頭）變成中特寫（胸上鏡頭）。接下來一段時間，芙莉歐莎維持著這種大比例的中特寫，而背景的其他女人則以小比例的全景或中全景入鏡。在這個鏡頭中芙莉歐莎和背景其他人的比例差距大，令芙莉歐莎給人較強烈的印象。

接著，攝影機稍微遠離芙莉歐莎。攝影機移動是因為這時原本站在芙莉歐莎對面的麥斯，走上前與她握手而入鏡。

在這個鏡頭中，芙莉歐莎與背景其他女人的比例差距縮小，令芙莉歐莎給人的印象減弱。

®　芙莉歐莎給人的印象

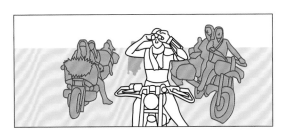

這個在《瘋狂麥斯》中很少出現、將主要拍攝對象配置在整個畫面中的鏡頭，透過攝影機的前後移動，讓芙莉歐莎給人的印象有所變化。

攝影機靠近芙莉歐莎時，她和背景其他女人的比例差距大，增強芙莉歐莎給人的印象。

攝影機拉開與芙莉歐莎之間的距離，縮小她和背景其他女人的比例差距，減弱芙莉歐莎給人的印象。

芙莉歐莎和其他女人之間的關係變化 ← S

這裡一下加強芙莉歐莎的印象一下減弱，是為了配合芙莉歐莎和背景其他女人之間的關係變化。

原本芙莉歐莎身為指揮官，始終獨自做出所有決定，加強芙莉歐莎印象的鏡頭正是為了突顯這一點。之後，她受到眾人鼓勵，做出靠自己無法做出的決定時，畫面上她給人的印象也隨之減弱。

除了比例大小的變化，四名妻妾及鐵馬車隊的女人逐漸聚集在芙莉歐莎身邊，這樣的走位也顯示著芙莉歐莎受到眾人鼓勵。

芙莉歐莎以為是自己一路保護大家，這時才察覺她們都是自己可靠的夥伴。這個芙莉歐莎與眾人團結一致的過程，用畫面中演員的移動方式來呈現。

以「青橙色調」調色 ← T

調色（color grading）是指配合作品世界觀調整影像顏色及色調的程序，青橙色調（teal and orange）則是調色手法的一種。這是在暗部用藍色，中間色調及亮部加入橘色，利用互補色為影像製造立體感的手法，很多大片鉅作都會使用這種色調。

《瘋狂麥斯》幾乎從頭到尾都使用青橙色調，沙漠部分使用橙色調色，天空部分使用藍色調色。從米勒在《瘋狂麥斯美術設定集》（*The Art of Mad Max: Fury Road*）序文中放上調色師艾瑞克‧威普（Eric Whipp）的名字，就能明白他的貢獻有多大。片中天空的藍，大多是在拍攝結束後，於後製階段合成的顏色。

S　芙莉歐莎和其他女人之間的關係變化

一開始都站在遠處，看著麥斯與芙莉歐莎的女人們。

漸漸地，女人們朝芙莉歐莎身邊聚集。她們的舉動鼓勵芙莉歐莎做出自己無法做出的決定。

未使用「青橙色調」的段落 ◀U

《瘋狂麥斯》中，只有兩個段落天空覆蓋白雲，幾乎沒有使用青橙色調。

第一個是電影開頭，麥斯走向停下的戰爭油罐車的段落，他與芙莉歐莎戰鬥獲勝後，試圖從她們手上搶走戰爭油罐車（30分53秒處）。第二個段落，是電影接近尾聲時，原本已和芙莉歐莎等人分開的麥斯又再次追上她們，此時他提議搶奪不死老喬的堡壘（85分30秒處）。

麥斯從利己變成利他

這兩個段落不使用青橙色調的原因，或許可用麥斯兩次行動的共通點和前後明顯的變化來解讀。共通點是，兩個段落都始於麥斯走向芙莉歐莎的場景。

明顯的變化是，麥斯的行動從利己變成利他。第一個段落中的麥斯只想從她們手中搶走戰爭油罐車，是個試圖從女人手中剝奪希望的自私男人。第二個段落中，麥斯提出協助她們的建議，成為帶給眾人希望、具有利他性格的男人。

這兩個段落的色調特別黯淡，或許可想成是為了以更具象徵性的手法，呈現麥斯性格變化而製造的共通點。

選用單調背景的意圖

至於為何選擇單調的背景，雖然我找不到任何說明文獻可引用，但可分享一個有趣小故事。溝口健二導演在拍《山椒大夫》（1954）時，並沒有和工作人員一起勘景，工作人員勘景結束後，提給導演的三個候補地點，分別有著美麗背景、普通背景和單調背景。

導演在這三個地點中，選擇了工作人員原本只想拿來給美麗背景墊背的單調背景。根據溝口導演的說法，正因這場戲很重要，才更要選擇能烘托演員表演的單調背影。這是個令人思考如何在表演與背景間取得平衡的重要選擇題。

《瘋狂麥斯：憤怒道》是我近年在電影院內觀賞次數最多的電影。反覆觀看不只因為非常喜歡這部電影，更因身為一名攝影工作者，每次觀看都能從中獲得新發現。

T　以「青橙色調」調色

《瘋狂麥斯》幾乎從頭到尾都使用青橙色調，沙漠部分使用橙色調色，天空部分使用藍色調色。右斜上是調色前，左斜下是調色後。

U　未使用「青橙色調」的段落

為了以更具象徵性的手法呈現麥斯的性格變化，劇中有兩個段落不使用青橙色調，而以白雲覆蓋天空。

參考資料：Mad Max: Fury Road Blu-ray ／ The Art of Mad Max: Fury Road（著 Abbie Bernstein）／ ART OF THE CUT with MARGARET SIXEL, editor of "MAD MAX: FURY ROAD" ／ Contenders – Sound Editors Mark Mangini and Scott Hecker, Mad Max: Fury Road ／ The Editing of MAD MAX: Fury Road ／ The Conversations: Walter Murch and the Art of Editing Film（著 Michael Ondaatje）

各種銀幕長寬比的表現效果

在電影中，語言無法表達的事物，由影像代為傳達。我們想傳達什麼／不想傳達什麼，取決於我們在影像上呈現什麼／不呈現什麼。這種時候，銀幕長寬比會是很重要的一件事。

銀幕長寬比的種類 ☞A

長寬比一般是指四邊形的長短邊比例，在電影業界則專指電影院的銀幕尺寸或攝影機的影格尺寸。看電影的人雖然不太會注意銀幕長寬比，對製作電影的人來說，銀幕長寬比是必須配合主題選擇的重要元素。

現在電影院經常使用的銀幕長寬比有三種：CinemaScope（2.39：1）、Vista（1.85：1）和

IMAX（1.43：1／1.90：1／2.20：1）。不過，與電影同時誕生的銀幕長寬比Standard（1.375：1／1.33：1），以及與CinemaScope同一時期誕生的歐規Vista（1.66：1），最近被使用的機會又多了起來。

恩師的觀念

我開始關心銀幕長寬比是三十年前的事了。在我就讀日本映畫學校的學生時代，恩師萩原泉曾說：「要是銀幕長寬比能在電影播映途中改變，能做的事就更多了」。在那個用膠卷拍片並用膠卷放映的時代，這是難以達成的，但在數位放映已成為主流的現今，這種作法也愈來愈常見了。我不禁驚訝於恩師的先見之明。

A 銀幕長寬比的種類

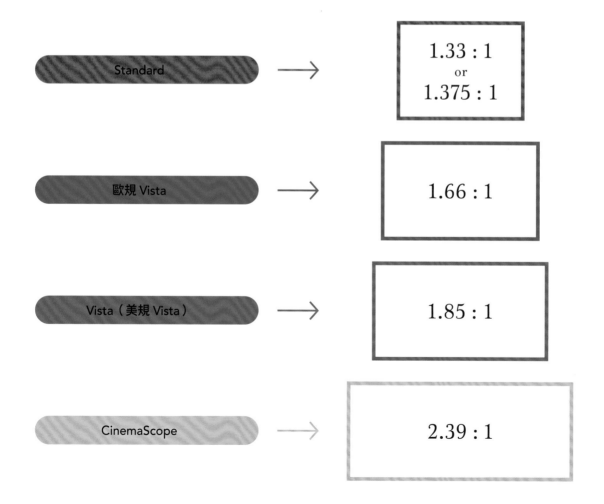

Standard ⟶ 1.33：1 or 1.375：1

歐規 Vista ⟶ 1.66：1

Vista（美規 Vista） ⟶ 1.85：1

CinemaScope ⟶ 2.39：1

CinemaScope是2.39：1還是2.35：1？

有些資料會標記CinemaScope的比例是2.35：1，現在也還有一些攝影機和監看螢幕會顯示這個數值。不過，這是1957年制定的舊規格了。2.35：1的CinemaScope在放映時，會讓膠卷接縫展露無遺，1970年美國SMPTE（電影電視工程師協會）將其變更為上下高度較窄的2.39：1，一直沿用至今。換句話說，就算是用2.35：1拍出的作品，電影院播放時還是會將畫面裁切成2.39：1。

《夢迴里斯本》Standard（1.33：1）

佩德羅・科斯塔（Pedro Costa）是一位堅持以Standard拍攝的導演。包括獲得盧卡諾影展金豹獎及最佳女演員獎的《夢迴里斯本》（Vitalina Varela, 2019）在內，幾乎他所拍的電影銀幕長寬比都是Standard。問他為什麼如此堅持，導演的回答是「這是過去看電影時最習慣的尺寸，也是最適合用來拍人的長寬比」。

Standard被認為近似於人眼聚焦近處人事物時的視覺感官，背景幾乎不會被注意到，如同近距離特

寫。佩德羅・科斯塔的回答似乎也證實了這一點。

白銀比

Standard之所以給人順眼的感覺，或許和它接近白銀比（1.41：1）有關。白銀比又稱為大和比。自古以來，寺廟神社等建築或佛像臉部等令人看了平靜舒心的事物，若去調查其長短邊比例，會發現幾乎都是白銀比。其中最具代表性的例子，就是法隆寺的金堂及五重塔，其屋簷的寬度比便是白銀比。

《婚姻故事》歐規Vista（1.66：1） ☞B

《婚姻故事》（Marriage Story, 2019）是一部使用了歐規Vista銀幕長寬比的電影。內容講述一對夫妻原本希望好聚好散，最後卻演變為劇院導演丈夫和演員妻子之間互請律師針鋒相對的離婚劇。

根據Netflix在YouTube上公開的影片內容，諾亞・包姆巴赫（Noah Baumbach）導演表示選擇1.66：1的理由是：「我把這部電影當成在畫肖像畫。因此，選擇了左右幅度比CinemaScope窄得多，甚至比1.85：1更窄一點的1.66：1來拍攝。用這樣的長寬

B　《婚姻故事》歐規 Vista（1.66：1）

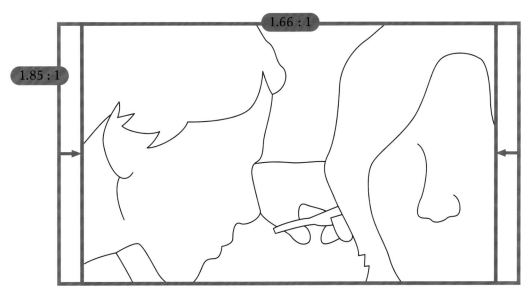

左右寬度比 Vista 窄，更能突顯夫妻之間的緊張感。

比，配合劇本、表演和電影段落，畫成一幅充滿愛的親密家人肖像畫。」

由於包姆巴赫希望以他們的表情為中心，來描繪夫妻兩人同時入鏡時的構圖，於是選擇了背景資訊量比Vista更少的歐規Vista。包姆巴赫小心翼翼選擇了只看得出一點差異的歐規Vista，果然醞釀出夫妻之間萌生的緊張感。

中途改變銀幕長寬比的《親愛媽咪》 ←C

札維耶‧多藍（Xavier Dolan）導演的《親愛媽咪》（Mommy, 2014），用了電影作品少見的正方形長寬比（1：1），展現喜怒哀樂強烈的母親與診斷出過動症的兒子，兩人相愛卻也怨恨彼此，他們將在情緒起伏激烈的生活中看見一絲希望。

多藍選擇使用正方形銀幕的原因是，把表情放在正方形畫面中的時候，「看上去非常簡單，無法增添多餘的東西，不容任何敷衍搪塞，觀眾被迫只能集中在主角身上，難以轉移視線」。這回答與《婚姻故事》的包姆巴赫導演有異曲同工之妙。

社群媒體尚未出現前，正方形長寬比在平面攝影的世界中，經常被用來拍人物肖像。據說這是因為四邊均等的比例很容易將觀者的視線誘導到正中央。

為了表現兒子心境的變化，《親愛媽咪》改變了銀幕長寬比。故事來到轉捩點時，銀幕長寬比從原本的正方形變成Vista，影像左右擴寬，營造出兒子內心的解放感。

中途改變銀幕長寬比的
《歡迎來到布達佩斯大飯店》

魏斯‧安德森（Wes Anderson）導演的《歡迎來到布達佩斯大飯店》（The Grand Budapest Hotel, 2014），是一部以回想形式呈現的電影，講述名門飯店禮賓部人員與崇拜他的門僮，共同捲入了涉及常客遇害與遺產爭奪的事件。每個時代製作的電影都有其慣用的長寬比，而影迷魂爆棚的魏斯‧安德森，便在這部電影中，用這些長寬比來代表不同時代。例如1932年的銀幕長寬比是Standard，1968年的銀幕長寬比是Vista，1985年則是CinemaScope。

C 中途改變銀幕長寬比的《親愛媽咪》

1

2

3

4

與兒子張開雙手的動作同步，銀幕長寬比也從正方形擴寬為Vista，影像從而產生了解放感。

《不！》IMAX（GT Laser） ◖D

用70mm膠卷與65mm膠卷（部分為膠卷與數位同時使用）拍攝的《不！》（*Nope, 2022*），於電影院上映時，採用了一般放映、數位IMAX和IMAX GT Laser三種放映方式。IMAX指的是IMAX公司開發的專用電影院，以及在這種電影院中播放的影像與音效規格。

其中，IMAX GT Laser的銀幕長寬比，65mm膠卷為2.20：1，70mm膠卷為1.43：1。《不！》的影像表現最大限度活用了此一長寬比的差距。

D 《不！》的三種放映方式

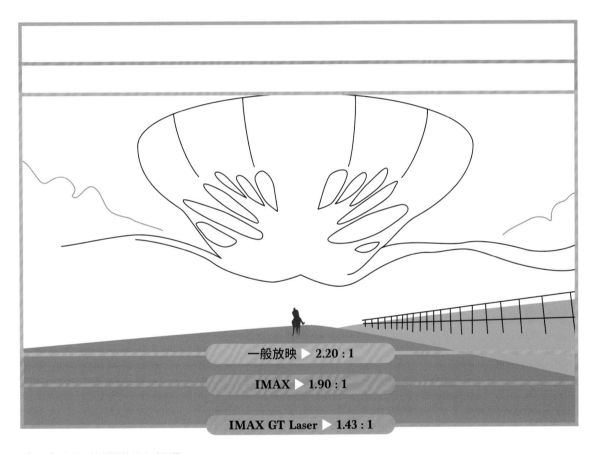

一般放映 ▶ 2.20：1
IMAX ▶ 1.90：1
IMAX GT Laser ▶ 1.43：1

《不！》的畫面比例因放映方式而異
一般放映　70mm/65mm 2.20:1
IMAX 數位　70mm 1.90：1　65mm 2.20：1
IMAX GT Laser　70mm 1.43：1　65mm 2.20：1

縱向擴張視野的呈現方式 ⇐E

前面介紹過放映途中改變銀幕長寬比的電影，用的都是朝左右兩側擴張的方式。值得一提的是，《不！》示範了縱向擴張視野的效果。

巨大生物半夜出現在主角家正上方的這一幕中，銀幕長寬比從原本寬扁的2.20：1朝縱向擴張，變成1.43：1。這個改變帶來令觀眾不由自主望向天空的效果，而能看到這個影像效果的IMAX GT Laser電影院，日本國內只有兩間（截至2022年時）。

怪奇比莉的音樂宣傳PV ⇐F

在對應智慧型手機的直式影片中，可看到這種縱向銀幕長寬比的有趣應用。歌手怪奇比莉（Billie Eilish）樂曲〈你該看我戴上王冠〉（You Should See Me in a Crown, 2018），其音樂宣傳PV便運用了智慧型手機的直式螢幕，令觀眾視線只集中在比莉與王冠上。

考慮到不同長寬比的《沙灘上的寶蓮》 ⇐G

像《不！》這樣採用不同銀幕長寬比放映的電影，在拍攝時就必須以放映形式為前提思考構圖。

講述海邊假期的電影《沙灘上的寶蓮》（Pauline at the Beach, 1983）在拍攝時，從頭到尾都考慮了配合兩種不同長寬比的構圖。導演侯麥（Éric Rohmer）一方面希望用Standard拍攝，他自己卻又

E 縱向擴張視野的呈現方式

65mm ▶ 2.20：1

70mm ▶ 1.43：1

銀幕長寬比從寬扁的 2.20：1 朝縱向擴張，變成 1.43：1，帶來令觀眾仰望天空的效果。
寬扁銀幕可傳達空間的廣闊感，縱向擴張則展現了高度與深度。

偏好歐規Vista的尺寸。於是，為了讓侯麥之後再決定電影上映時要用哪種長寬比，攝影指導納斯托．艾爾孟德羅斯（Néstor Almendros）在攝影機觀景窗上標了兩種不同的長寬比來進行拍攝。

攝影指導納斯托．艾爾孟德羅斯

艾爾孟德羅斯曾在接受訪問時提及這次的嘗試。他說「這執行起來雖然不容易，但並非不可能。1.33：1（應為1.375：1，此為口誤）有時看起來很美，有時又未必。（中略）就像一幅出色的畫作中也能抽出好幾幅出色的畫一樣，所以，同時做兩種嘗試也不是什麼大不了的事。」（引用自《攝影機之眼：電影的構圖》〔L'Œil à la Caméra: Le Cadrage au Cinéma〕）

當我們意識到此片有兩種不同長寬比後，在觀看Standard規格的《沙灘上的寶蓮》時，會發現頭上多出的留白，醞釀了假期特有的慵懶氛圍，更適合這部電影。不禁教人佩服這位憑《天堂之日》（Days of Heaven, 1978）獲得奧斯卡獎、為美國電影帶來「環境光源革命」的艾爾孟德羅斯特有的纖細技巧，這可不是誰都能輕易做到的事。

F　智慧型手機的直式螢幕

能放入左右的背景有限，因此能以更具象徵性的方式呈現拍攝對象。

G　考慮到不同長寬比的《沙灘上的寶蓮》

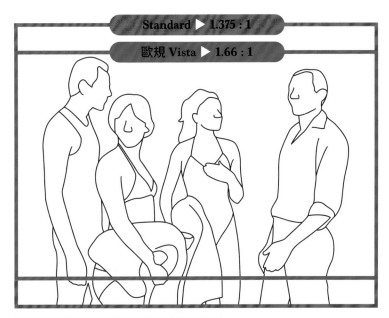

拍出了放映時不管哪種銀幕長寬比都適用的影像。

《侏羅紀公園》Vista（1.85：1）←H

史蒂芬・史匹柏導演拍過許多CinemaScope作品，是非常擅長在畫面中配置拍攝對象的導演。但是，在《侏羅紀公園》（1993）中，為了將人類和巨大恐龍納入同一個畫面，他放棄使用寬扁的CinemaScope，而選擇了Vista。

電影開頭，雷龍以後腳站立，啃食高大樹上葉子的這一幕（21分13秒處），充分利用了畫面的頂部與底部，讓恐龍與人類的體型大小形成強烈對比。

侏羅紀公園系列的前三部作品都以Vista拍攝，第四部《侏羅紀世界》（*Jurassic World*, 2015）導演柯林・特雷沃羅（Colin Trevorrow）原本考慮以CinemaScope拍攝，最後為了與前作取得統整性，選擇了Vista與CinemaScope的中間值2：1，這個長寬比在當時還不太常見。

《仲夏魘》Univisium（2：1）←I

Univisium（2：1）是2015年起開始逐漸出現在美國電影及串流平台作品的銀幕長寬比。電影如《幸福綠皮書》（*Green Book*, 2018），以及以新類型恐怖電影獲得高度評價的《宿怨》（*Hereditary*, 2018）與《仲夏魘》（*Midsommar*, 2019）導演艾瑞・艾斯特（Ari Aster）也使用了這種銀幕長寬比。在《仲夏魘》中，2：1的長寬比一方面可令觀眾視線聚焦在出場角色上，同時還能為角色們所闖入的瘋狂世界加入背景，並順應不同場景將人物配置在不同位置上，尤其適合做出呈現影像前後深度的配置。

2：1用在串流平台作品，並在電視螢幕（16：9）上呈現時，它的上下黑邊會比CinemaScope少，同時保有左右擴展的效果。如《紙牌屋》（*House of Cards*, 2013～2018）、《怪奇物語》（*Stranger Things*, 2016～）、《王冠》（*The Crown*, 2016～），以及日本的《今際之國的闖關者》（2020～），都使用了這種銀幕長寬比。

攝影指導維托里奧・斯托拉羅提倡 2：1

攝影指導維托里奧・斯托拉羅（Vittorio Storaro）認為2：1是適合電視、電影等所有視聽環境的銀幕長寬比，從1998年即開始大力提倡。斯托拉羅預測電影將無法避免數位革命，電影院的35mm膠卷放映機被DCP放映機取代，攝影機也將從膠卷轉為數位，而為了區別膠卷與數位電影，則將會開始使用70mm膠卷拍片。

2：1這個比例取的是HD Video（1.78：1）和65mm膠卷（2.20：1）的平均值。近二十年來，斯托拉羅拍攝的作品多半使用2：1。2：1是兼具Vista和CinemaScope優點的銀幕長寬比，運用上也更有彈性，今後應該會有愈來愈多人使用。

對銀幕長寬比的考察

電影銀幕之所以呈橫長狀，是因為人眼的橫向視野較廣。醫療器材「自動視野計」所測出的人類視野角度，水平視野約200度，垂直視野約125度。其中，能夠獲取良好視覺情報的有效視野，水平視野約30度，垂直視野約20度。

比起公認最易於觀看的Vista比例，這個比例（3：2）的垂直視野角度又更大了一些。以下為我的推論，我們的垂直視野角度，往上是50度，往下是75度，我們往下看的能力更好一些。

電影院裡的銀幕通常需要稍微抬頭看，或許這就是垂直視野角度較小的Vista更易於觀看的原因。1.43：1的IMAX GT Laser，其影廳座位採用了傾斜角度更大體育場式配置，因此可以推測，觀眾席正中央，正好正對銀幕，應該是最適合觀影的位置。

H 《侏羅紀公園》Vista（1.85：1）

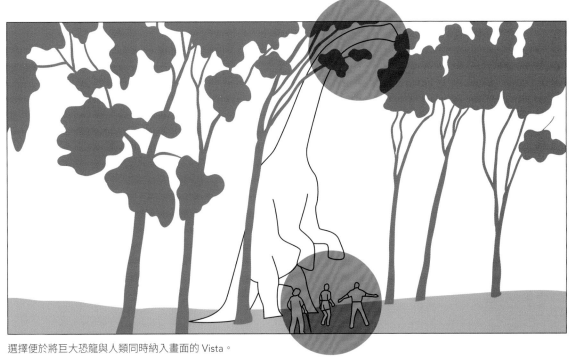

選擇便於將巨大恐龍與人類同時納入畫面的 Vista。

I 《仲夏魘》Univisium（2：1）

兼具 Vista 和 CinemaScope 優點的 2：1 銀幕長寬比，
取自 HD Video（1.78：1）和 65mm 膠卷（2.20：1）的平均值。

參考資料：From Storaro to Star Trek: Discovery – 2:1 aspect ratio's big journey to the small screen ／ The Changing Shape of Cinema: The History of Aspect Ratio ／ Wikipedia: Univisium ／ Wikipedia: IMAX（英語版）／「デジタル撮影技術ハンドブック」（田中一成）／ L'Œil à la Caméra: Le Cadrage au Cinéma（著 Dominique Villain）／「いい写真を撮る 100 の方法」鹿野貴司

一出手就是名場面：

從《樂來越愛你》到《寄生上流》，11大類型片背後的影像拍攝密技&布局手法
映画のタネとシカケ

作　　者　御木茂則

翻　　譯　邱香凝

封面設計　白日設計

內頁排版　詹淑娟

執行編輯　劉鈞倫

校　　對　吳小微

責任編輯　詹雅蘭

總 編 輯　葛雅茜

副總編輯　詹雅蘭

主　　編　柯欣妤

業務發行　王綬晨、邱紹溢、劉文雅

行銷企劃　蔡佳妘

發 行 人　蘇拾平

出　　版　原點出版 Uni-Books

　　　　　Email：uni-books@andbooks.com.tw

　　　　　電話：（02）8913-1005　傳真：（02）8913-1056

發　　行　大雁出版基地

　　　　　新北市新店區北新路三段 207-3 號 5 樓

　　　　　www.andbooks.com.tw

　　　　　24 小時傳真服務（02）8913-1056

　　　　　讀者服務信箱 Email: andbooks@andbooks.com.tw

　　　　　劃撥帳號：19983379

　　　　　戶名：大雁文化事業股份有限公司

一版一刷　2024 年 04 月

I S B N　　978-626-7466-07-0 (平裝)

I S B N　　978-626-7466-10-0 (EPUB)

定　　價　620 元

國家圖書館出版品預行編目 (CIP) 資料

一出手就是名場面：從 << 樂來越愛你 >> 到 << 寄生上流 >>,11 大類型片背後的影像拍攝密技 & 布局手法 / 御木茂則 著 ; 邱香凝譯 . -- 初版 . -- 新北市：原點出版 : 大雁出版基地發行 , 2024.04
128 面 ; 21×28 公分
譯自：映画のタネとシカケ
ISBN 978-626-7466-07-0(平裝)

1.CST: 電影製作 2.CST: 電影攝影

987.4　　　　　　　　　113003989